Drawing Day

그림 한번 잘 그려보는 게 소원인데

스케치부터 막막해서 그동안 시작하지 못했나요?

그렇다면 정말 잘 만났습니다.

이렇게 그림 그리는 방법을 진작 알았더라면….

이런 생각이 절로 들게 기초부터 차근차근 쉽게 알려드려요.

그림책 한 권에, 따라 그릴 수 있는 예제가 80개가 넘는 것만 봐도 아시겠죠?

무엇을, 어떻게 시작할지 몰라서 늘 제쳐두기만 했던 그림을

오늘부터 시작해 보세요.

이 책을 만난 바로 오늘이 그림 그리기 가장 좋은 날입니다.

Drawing Day Class
for Beginner

책을 구매하면 받을 수 있는 특별한 혜택!

독자님께 책에 나온 그림의 스케치 PDF 파일을 모두 제공해 드립니다.
책을 구입하신 후 다음 방법으로 스케치 도안을 다운로드 받으실 수 있습니다.

① 황금부엉이 출판사의 그룹사 홈페이지(cyber.co.kr)에 접속 후 회원가입을 합니다.

② '자료실' 메뉴를 클릭합니다.

③ '부록CD' 메뉴를 클릭합니다.

④ 목록에서 '오늘부터 그림 그리기를 시작합니다'를 찾습니다.

⑤ '<오늘부터 그림 그리기를 시작합니다> 스케치 부록'을 클릭해서 다운로드 받습니다.

컬러 차트 만들기

직접 발색하며 색상을 확인해 두면 그림 그릴 때 원하는 색상을 쉽게 찾을 수 있습니다.

카롱쌤의 한마디!

오일파스텔 스케치는 정말 연할 정도로 살짝만 그려주는 게,
그리는 과정도 그렇고 완성했을 때도 깔끔합니다. 이 책에서는
스케치 완성 바로 이전 단계까지만 따라하면 충분하고
그마저도 선이 진하다면 지우개로 털어주면 좋습니다.

책에 있는 스케치 완성 단계는 오일파스텔 그림을 그리는 데는 필요 없습니다.
하지만 굳이 책에 넣은 이유는 스케치 완성본을 보면 어떤 식으로 채색해야 하는지,
그림을 그릴 때 형태를 어디까지 생각해야 하는지 좀 더 이해하기 쉽고,
그림 실력을 훨씬 빨리 키울 수 있기 때문입니다.

책에 있는 스케치 완성 단계까지 똑같이 따라하고
오일파스텔 채색을 하고 싶다면, 스케치 완성 단계 이전까지는 연필로 스케치한 뒤
지우개로 스케치 선이 거의 안 보이게 털어내고 별도로 구입한 회색 유성 색연필로
스케치 완성 단계를 따라 그리는 것을 추천합니다.

이 책에서는 스케치 과정이 워낙 꼼꼼하게 설명되어 있습니다.
그러니 오일파스텔이 손에 안 익고 계속 그림을 망치는 것 같다면
스케치 완성 단계까지만 계속 연습해 보는 것도 좋은 방법입니다.
어느 정도 스케치가 자리 잡힌 것 같다면
오일파스텔로 채색도 해보세요!

오늘부터 그림 그리기를 시작합니다

Drawing Day Class for Beginner

오늘부터 그림 그리기를 시작합니다

카롱쌤 지음

BM 황금부엉이

"잘 그리든 못 그리든 그림 그리기가 즐겁다면
그것만으로도 괜찮은 시작입니다!"

"그림을 배운다고 잘 그릴 수 있나요? 타고나는 거 아닌가요?"
참 많이 받은 질문입니다. 물론 남들보다 뛰어난 관찰력을 가지고 있고 태생적으로
손재주가 뛰어난 사람들이 있습니다. 하지만 태어나서 한 번도 그림을 그려본 적도
없는 사람도, 그림을 정말 못 그려서 스스로를 '똥손'이라고 확신하는 사람도, 몇 가
지 방법만 알고 그리면 남들이 "오! 잘 그렸네."라고 말하는 수준까지, 생각보다 쉽게
올라갈 수 있습니다.

특히 성인이 되어서 그림을 배우면 그 수준까지 도달하는 데 걸리는 시간이 훨씬 짧
습니다. 반년만 지나도 내가 이렇게 잘 그리는 사람이었다니, 하고 놀라는 분들도 많
습니다. 나이가 어린 친구들에 비해 어떤 그림이 잘 그린 그림인지에 대한 나름의 관
점이 있고 실제로도 잘 그린 그림을 많이 봐왔기 때문에 그렇죠. 이렇게 그리면 별로
안 예뻐 보이더라, 이렇게 그리면 못 그린 그림 같아 보이더라, 같은 삶의 경험치도
실력을 쌓는 데 중요한 요소가 됩니다.

저는 아주 어릴 때부터 대부분의 시간을 그림을 그리고 가르치는 데 쏟아부었습니다. 하루 종일 그림만 그리면 지겹지 않냐고 많이 물어봅니다. 제게 있어 그림은 매일 그려도 새롭고, 더 잘 그리고 싶어서 그릴 때마다 몸이 떨릴 만큼 설레는 일이며, 연필만 잡으면 복합적인 감정이 드는 재미있는 일상입니다. 오로지 그림을 그리는 데만 몰두할 수 있어서 잡생각이 나지 않는 시간이 주는 행복감. 그림을 그리는 동안만은 내 삶에 어떤 일이 닥쳐도, 지금 내 속을 뒤집는 어떤 일이 있어도, 그림에 집중해 있는 시간 동안은 정말 다 괜찮아지는 마법 같은 순간을 이 책을 보는 여러분도 느끼면 좋겠습니다.

그림을 취미로 삼을 수 있는 사람의 삶은 생각보다 훨씬 매력적입니다. 그러니 시작도 하기 전에 저 수준까지는 못 갈 거라는 생각을 접어두고 일단 쉽고 귀엽고 작은 그림부터 차근차근 시작해 보세요. 착실히 연습한다면 내가 좋아하는 것들을 뚝딱 그려낼 수 있을 정도의 실력은 금방 갖추게 될 것입니다.

책에 있는 모든 그림은 문교 소프트 오일파스텔 48색과 연필만으로 따라 그릴 수 있습니다. 다른 재료를 추가하면 더 멋지게 완성되었을 테지만 재료가 쉬워야 따라 하기 쉬우므로 최소화했습니다. 이해하기 어려운 부분들은 과감히 빼고, 놓치면 안 되는 부분들은 지나치리만큼 반복해서 강조했습니다. 딱 한 번 따라 해봤는데 잘 안 된다고 좌절하지 마세요. 같은 그림을 계속 반복해서 연습하다 보면 어느 순간 실력이 자라나 있을 것입니다. 주변에 그림을 자랑하고 있는 본인의 모습에 놀라지 마세요. 믿고 따라와 주세요. 여러분의 그림 생활을 응원합니다.

카롱쌤

Contents

CLASS LEVEL 1

기초 연습

스케치 기초 연습

오일파스텔 기본 기법

CLASS LEVEL 2

한 컷으로 충분한 소품 그리기

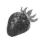 딸기 56

 체리 60

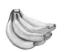 바나나 송이 64

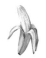 껍질 벗긴 바나나 68

 복숭아 72

 빨간 사과 76

 초록 사과 80

 블루베리 84

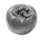 감 89

 귤 93

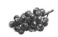 포도 97

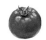 토마토 101

 수박 105

 가지 109

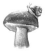 버섯 113

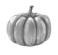 호박 117

 도넛 122

 푸딩 125

 마카롱 129

 아이스크림 132

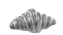 크루아상 136

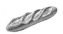 바게트 140

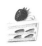 딸기 케이크 144

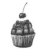 컵케이크 149

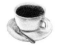 아메리카노 153

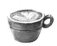 카페라떼 157

 Level up 160

 Level up 161

CLASS LEVEL 3

귀여운 동물 그리기

 강아지 얼굴 168

 고양이 얼굴 172

 여우 얼굴 177

 사자 얼굴 181

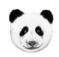 판다 얼굴 186

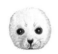 물범 얼굴 190

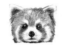 레서판다 얼굴 195

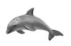 돌고래 199

 범고래 203

 펭귄 207

 악어 211

 물고기 215

 뱁새 219

 비숑 223

 다람쥐 228

 토끼 232

 사슴 236

 코끼리 241

 기린 245

 샴고양이 249

 호랑이 254

 Level up 260

 Level up 261

 스케치 레슨 164

CLASS LEVEL 4

마음을 담은 풍경 한 장

부록 다음 단계를 위한 그림 노하우

이 책의 사용법

풍부한 예제

이 책에는 드로잉, 스케치, 채색 연습을 위한 예제가 81개 들어 있습니다. 각 예제마다 스케치와 채색을 위한 팁이 자세히 나와 있으니 참고하세요.

쉬운 스케치 단계

순서대로 따라 그리면 그림을 완성할 수 있도록 자세하게 설명합니다. 대상의 포인트가 무엇이고 어떻게 잡아야 하는지에 대한 작가의 꼼꼼한 노하우가 멋진 스케치를 완성할 수 있게 해줍니다.

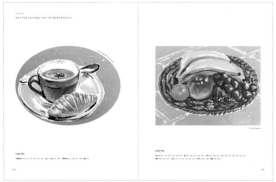

작품 구성을 위한 팁

파트가 끝날 때마다 연습한 소품들로 구성한 예시 그림을 제공합니다. 그림이 연습으로만 끝나지 않도록 예시 작품을 통해 한 장의 그림을 어떻게 구성하면 좋을지에 대한 아이디어를 제공합니다.

다음 단계를 위한 스케치 노하우

드로잉을 좀 더 해보고 싶은 독자들을 위해 별도 페이지를 마련하여 작가의 노하우를 소개합니다. 오일파스텔 책이지만 드로잉과 스케치 실력을 쌓기에도 부족함을 느끼지 않도록 준비했습니다.

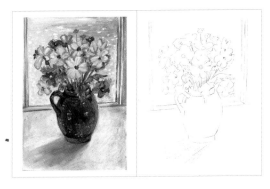

컬러링 페이지

아직 연습이 더 필요하지만 잘 그린 그림을 갖고 싶을 때 활용하면 좋은 그림을 제공합니다. 이것저것 생각하지 않고 자신만의 느낌으로 채색해서 사용해 보세요. 시작이 막막한 분들을 위해 스케치 도안은 물론 예시 컬러도 제공합니다.

컬러 차트

컬러 차트를 직접 만들 수 있도록 책의 앞부분에 특별 페이지를 넣었습니다. 오일파스텔 번호와 색을 채워 자신만의 컬러 차트를 완성해 보세요. 실제 인쇄된 색상과 비교하면서 더욱 사실적인 그림을 그릴 수 있습니다.

온라인으로 다운받을 수 있는 스케치 도안

책 속에 있는 모든 그림의 스케치 도안을 온라인으로 제공합니다. 연하게 인쇄된 그림을 프린트하여 덧그리거나 채색하면 자신만의 그림을 완성할 수 있습니다. 스케치 단계에서 어렵다고 포기하지 않도록, 또 같은 그림을 여러 번 연습하고 싶은 분들을 위한 부록이니 각자의 상황에 맞게 활용하세요.

시작을 위한 그림 도구

종이

이 책에서는 파브리아노 아카데미아 드로잉북 200g 종이를 반으로 잘라 사용했습니다. 200g 이상이라면 어떤 종이든 상관없습니다. 다이소 캘리그라피용 종이로 따라 해도 됩니다. 어느 정도의 실력을 갖추었다면 오일파스텔 전용 드로잉북과 작품의 화면을 보호하기 위한 보조 재료인 픽사티브(오일파스텔 전용)를 사용해 보세요. 전용지에 그린 뒤 픽사티브를 뿌리면 예쁜 그림을 좀 더 오래 보관할 수 있습니다.

오일파스텔

이 책에서는 문교 전문가용 소프트 오일파스텔 48색을 사용했습니다. 흰색 244번은 많이 사용하므로 낱개로 여러 개 구입해 두면 좋습니다. 문교 오일파스텔이 익숙해지면 다른 브랜드의 오일파스텔도 사용해 보세요. 오일파스텔이나 물감 등의 미술 재료는 브랜드별로 색감이 조금씩 달라 이것저것 사용해 보면 즐거움이 쏠쏠합니다. 재료만 바꾸었을 뿐인데 새로운 세계를 만나게 됩니다.

연필과 색연필

보통은 오일파스텔과 유성 색연필을 조합하여 그림을 그리지만, 시작 단계에서는 오일파스텔과 연필만으로도 충분합니다. 연필은 어떤 브랜드라도 상관없습니다. 스케치가 진하면 오일파스텔로 채색한 후 선이 비치는 경우가 많으므로 스케치용으로는 HB 연필을 사용하는 게 좋습니다. 스케치를 마무리할 때 눈이나 코 등은 선명하게 표현해야 하므로 4B 연필을 사용합니다. 4B 연필만 사용하면 선이 너무 진해질 수 있으니 이 책에서는 스케치한 후 연필 선은 지우개로 최대한 털어내도록 설명했습니다.

그림에 재미가 붙었다면 연필 대신 프리즈마 유성 색연필을 사용해 보세요. 오일파스텔 위에 부드럽게 잘 올라가서 마무리할 때나 세부적인 표현을 할 때 좋습니다. 다른 브랜드의 유성 색연필로 마무리하면 이전에 그려놓은 오일파스텔이 벗겨져서 곤란한 적이 많았기에 부드러운 프리즈마의 유성 색연필을 추천합니다.

지우개

스케치의 연필 선이 연해야 채색했을 때 선이 비치지 않습니다. 스케치 선이 진하면 채색이 끝난 후에도 지저분해 보이므로 스케치하면서 틈틈이 지우개 옆면으로 털어내야 합니다. 추천하는 지우개는 톰보우(잠자리) 지우개입니다. 지우개 옆면을 이용하면 부드럽게 한 톤이 지워집니다. 연필로 스케치하면서 작은 면을 깔끔하게 지우고 싶을 때는 찰지우개나 떡지우개를 많이 사용합니다. 넓은 면을 툭툭 털어 전체적으로 연하게 만들고 싶을 땐 톰보우(잠자리) 지우개를 많이 사용합니다.

마스킹테이프

풍경화를 그릴 때나 테두리를 반듯하게 표현하고 싶을 때 마스킹테이프를 붙이고 그리면 액자처럼 깔끔하고 예쁘게 작품의 테두리를 마무리할 수 있습니다.

키친타월, 면봉

그림의 큰 면은 키친타월로, 작은 면은 면봉으로 문지릅니다. 대부분 면봉으로 해결되지만 면봉보다 더 작은 블렌더가 필요하다면 찰필을 준비하세요.

CLASS
LEVEL 1

기초 연습

그림 도구 소개와 스케치의 기초, 오일파스텔의 특징과 예쁘게

채색할 수 있는 기법까지 초보자를 위한 기초 수업을 담았습니다.

다양한 예제를 따라 그리다 보면 오일파스텔 채색에 익숙해질 거예요.

한두 가지 간단한 스킬만 더해도 밋밋했던 그림 실력이

훨씬 다채로워집니다.

1. 연필 잡는 법

그리고 싶은 선의 길이와 진하기에 따라 연필을 쥐는 방법이 달라집니다. 연필을 어떻게 사용해야 하는지 알아보겠습니다.

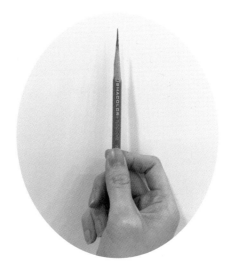

연필을 잡는 위치가 중요합니다. 앞을 잡느냐, 중간을 잡느냐, 맨 끝을 잡느냐. 또 힘을 얼마나 주느냐에 따라 다양한 길이와 두께의 선을 표현할 수 있습니다. 선 긋기가 재미없더라도 부지런히 연습해야 그림 실력이 빨리 늡니다. 세로선, 가로선, 대각선을 길게 긋는 법과 손의 힘을 풀고 연한 선을 긋는 법을 자주 연습하면 실력 향상에 큰 도움이 됩니다.

물론 익숙해지는 데 시간이 오래 걸리지만 연습할수록 더 멋진 선을 그릴 수 있습니다. 선 연습을 소홀히 하면 어떤 그림도 멋지게 그리기 어렵습니다. 날마다 5분이라도 연습하세요.

연한 긴 선 긋는 법은 스케치에서 정말 중요합니다. 긴 선의 중요함은 아무리 강조해도 지나치지 않습니다. 긴 선을 잘 그을 수 있어야 스케치 실수를 줄일 수 있습니다. 긴 선은 주로 그리려고 하는 형태가 종이의 어디쯤에 위치하면 좋을지 가늠하게 해줍니다. 상하좌우 여백의 크기를 가늠할 때도 긴 선을 사용하면 훨씬 빠르고 쉽게 스케치할 수 있습니다.

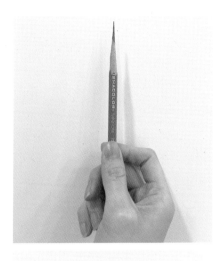

가로선을 그을 때는 왼쪽과 같이 연필을 잡습니다. 연필을 세우고 연필의 중간 아래쪽에서 엄지와 검지로 연필 앞뒤를 잡고 나머지 세 손가락으로는 가볍게 연필을 쥡니다.

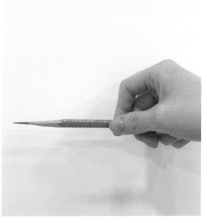

세로선을 그을 때는 왼쪽과 같이 연필을 잡습니다. 연필을 가로로 눕히고 연필의 중간 아래쪽에서 엄지와 검지로 연필 앞뒤를 잡고 나머지 세 손가락으로는 가볍게 연필을 쥡니다.

선 긋기를 할 때 유의할 점

엄지와 검지 위치 확인하기

엄지와 검지를 연필 앞뒤로 잡아야 연한 선을 그릴 수 있습니다. 엄지나 검지 중 하나가 튀어나오면 손가락에 힘이 들어가 신경질적인 선이 나올 수 있습니다. 엄지와 검지는 최대한 나란히 두세요.

손에서 힘 빼기

연필을 쥘 때는 손에서 힘을 빼야 합니다. 누가 내 손을 쳤을 때 연필이 툭 떨어질 정도로만 연필을 잡습니다.

일정한 힘 유지하기

긴 선을 긋다 보면 손에서 점점 힘이 빠질수록 선 끝이 아래로 내려가거나 한쪽으로 휘는 경우가 많습니다. 또 손목을 말아서 선을 그리면 선이 동그랗게 말리므로 유의하세요. 힘이 일정하게 유지되도록 선을 긋는 연습을 꾸준히 해야 합니다.

세로선 위주로 연습하기

대부분 가로선은 잘 긋습니다. 가로선보다는 세로선을 많이 어색해하므로 세로선 위주로 연습하는 게 좋습니다. 아마 연필도 이렇게 잡아본 적이 없을 뿐더러 손에서 힘을 빼고 긴 선을 긋는다는 게 많이 어색할 거예요. 연습을 많이 하는 수밖에 방법이 없습니다.

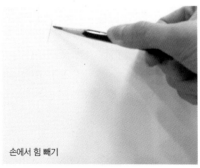

손에서 힘 빼기

연필 세우기

종이와 평행 유지하기

처음 선을 그을 때는 직선인지 아닌지 알아채기 어렵기 때문에 종이 끝자락
과 선이 평행인지 확인하면서 긋는 것이 좋습니다.

연필 세우기

옆에서 봤을 때 연필이 약간 서 있는 상태여야 얇은 선이 그려집니다. 손에서
힘을 빼도 연필을 너무 눕히면 선이 거칠고 두꺼워집니다. 거칠고 두꺼운 선을
일부러 사용할 때도 있지만 얇은 선이 기본이므로 얇은 선부터 연습하세요.

연한 선으로 형태부터 그리기

아래의 왼쪽 그림처럼 크기와 위치를 연한 선으로 표시하고 점점 오른쪽 그
림처럼 세세하게 그려야 합니다. 이 과정에서 선을 지워야 하고, 선을 지웠을
때 흔적이 남지 않아야 합니다. 처음부터 오른쪽 그림처럼 그릴 수도 있지만
작은 형태를 그리다가 큰 형태로 크기가 달라지거나 한쪽으로 쏠리는 등 큰
실수를 할 수 있으므로 왼쪽 그림처럼 시작해야 시간을 아끼고 실수도 줄일
수 있습니다.

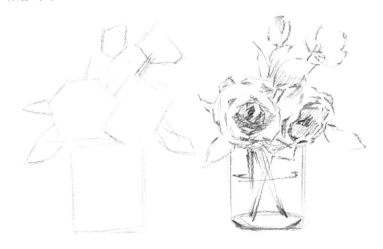

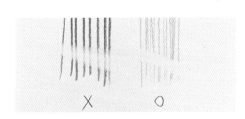

힘을 잘 조절해서 선을 긋고 있는지 확인
하고 싶을 때는 선을 지우개로 지워봅니다.
종이에 선의 흔적이 남는다면 손에서 힘을
더 빼고 선 긋기를 합니다.

3. 중간선 긋는 법

중간선을 긋기 위해 연필을 잡는 자세는 2가지입니다. 긴 선을 그을 때보다 좀 더 앞쪽을 잡거나 필기하듯이 잡으면서 좀 더 뒤쪽을 잡습니다. 가장 많이 사용하는 선은 가로선, 세로선, 대각선입니다. 선의 간격이 일정해질 수 있도록 끊임없이 연습합니다.

 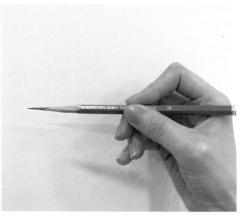

저는 꼼꼼하게 형태를 다듬을 때는 오른쪽 방법을 사용하고, 사물의 위치와 크기를 가늠할 때는 왼쪽 방법을 사용합니다. 눈으로 봐선 두 자세의 차이를 모르겠지요? 연필이 손 안에 감추어지는지 보이는지를 확인하면 됩니다.

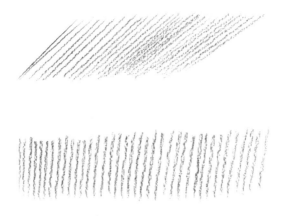

4. 짧은 선 긋는 법

짧은 선은 큰 형태를 뜨고 나서 다듬을 때 많이 사용합니다. 연필을 잡을 때는 긴 선을 긋는 자세를 기본으로 하고 연필심 바로 근처를 잡습니다. 이렇게 하면 짧고 연한 선을 쉽게 그을 수 있습니다. 그림을 세밀하게 표현할 때는 필기하듯이 편하게 잡으면 좋습니다.

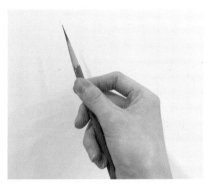

손에서 최대한 힘을 빼고 선을 긋는다는 느낌이 아닌, 종이를 스친다는 느낌으로 그리는 게 좋습니다. 머리로는 이해해도 연한 선을 그리는 게 정말 쉽지 않죠? 손에서 온전하게 힘을 빼는 연습부터 하세요. 누가 나를 쳤을 때 연필이 툭 하고 떨어질 정도로만 연필을 잡아주세요.

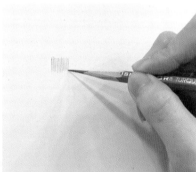

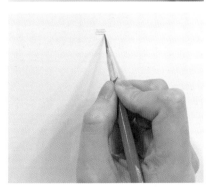

그림에서 가장 많이 사용하는 가로선, 세로선, 대각선 긋기를 자주 연습합니다. 작은 사각형을 그린 다음 그 안에서 짧은 선을 일정한 간격으로 겹치게 긋는 연습을 하면 좋습니다. 또 짧은 선을 진하게 그었다가 점점 힘을 빼고 연하게 긋는 선으로 끝내는 연습도 해보세요.

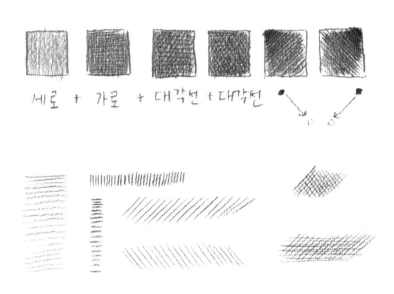

습관이 들기 전에 기억하면 좋은 짧은 선 그을 때 유의할 점

선을 그을 때는 최대한 손을 종이에서 뗍니다. 그리는 동안 종이에 손이 계속 닿으면 오랜 시간을 들여 그린 그림이 뭉개질 수 있습니다. 처음부터 종이에서 손을 떼고 긋는 습관을 기르는 게 좋지만, 이렇게 하는 것이 어렵다면 새끼손톱을 종이에 대고 손을 종이에서 떼게 하는 것도 좋습니다.

5. 누운 선과 세운 선

한 자루 연필로 다양한 굵기의 선을 연습합니다. 연필을 완전히 눕혀서도 그어 보고, 점점 세워서도 그어봅니다. 연필의 각도에 따라 다양한 굵기의 선을 그을 수 있습니다. 같은 사물을 그려도 선의 굵기에 따라 분위기가 달라집니다.

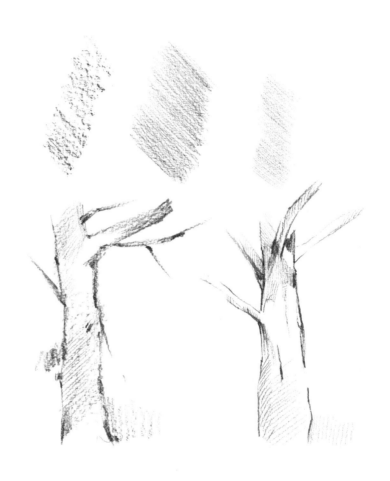

힘의 강약을 조절하면 다양한 방법으로 그릴 수 있습니다. 힘을 주었다가 훅 빼는 연습을 반복하면서 자연스러운 그러데이션을 만들어보세요.

연필 하나로 다양한 색을 표현할 수 있어야 그림이 풍성해집니다. 처음에는 4B나 2B 연필로 연습을 해보고 그다음에 다양한 색의 연필을 준비합니다. 하나의 연필로 다양한 색을 내는 게 익숙해지고 연필의 종류가 더 많아지면 훨씬 더 많은 색을 표현할 수 있습니다.

저도 9B, 6B, 4B, 3B, 2B, HB, 2H, 5H 등 다양한 연필을 사용하고 있습니다. 3H, 5H 같이 연한 연필은 정말 힘을 빼고 사용해야 합니다. H 연필들은 심이 단단해서 힘을 주고 사용하면 종이가 눌려져 그 위에 무언가를 표현하기가 쉽지 않습니다. 최대한 힘을 빼고 정말 연하게 표현할 때만 사용합니다.

이 책에서처럼 오일파스텔로 채색할 생각으로 스케치를 할 때는 진한 4B 연필보다 2B나 HB 정도의 연필을 사용하는 것이 좋습니다. 흰색이나 노란색 물체를 그릴 때는 그마저도 진하게 나타날 수 있으니 지우개 옆면으로 털어내면서 스케치합니다.

7. 해칭 연습하기

선을 일정하게 여러 방향으로 긋는 것을 '해칭'이라고 합니다. 해칭을 이용하면 명암을 표현하기도 쉽고 다양한 표현들을 할 수 있습니다. 간격이 들쭉날쭉하지 않고 일정한 선들을 긋는 연습을 합니다. 가로선, 세로선, 대각선만 연습해서 그림에 적용해도 멋진 그림을 완성할 수 있습니다. 다양한 방향의 선들을 중첩해서 간단하게 나무를 그려보겠습니다. 세로선과 대각선만 사용했는데도 잘 그린 그림처럼 보이죠?

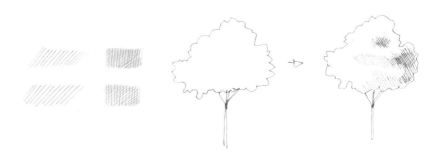

상대적으로 빛을 못 받는 부분에 해칭을 넣으면 그림을 멋스럽게 만들 수 있습니다. 해칭은 빛을 받지 못하는 부분, 그림자, 원래 어두운 색, 2개 이상의 형태가 겹쳐진 부분 등 어두운 부분에 표현하면 좋습니다.

8. 지저분한 선 긋지 않기

초보자들이 그림을 그릴 때 가장 크게 실수하는 것이 선을 여러 개로 지저분하게 그리는 것입니다. 선이 비뚤어져도 괜찮으니 긴 선을 한 번에 그으려고 노력해야 합니다. 선을 지워내고 다시 그려도 되니 한 번에 긴 선이 될 때까지 꾸준히 연습합니다.

9. 점을 이용한 선 + 스케치

점을 찍고 나서 선으로 잇는 연습을 자주 하면 실력 향상에 큰 도움이 됩니다. 특히 초보자는 원이나 반원을 잘 못 그리기 때문에 익숙해질 때까지 틈틈이 점을 찍고 선으로 잇는 연습을 해주면 좋습니다.

점을 마구잡이로 찍고 나서 종이에서 연필을 떼지 않은 채 그 점들을 잇는 연습을 자주 하면 곧은 선을 그을 수 있습니다. 실력이 늘면 좀 더 복잡한 형태들의 모서리에 점을 찍고 잇는 연습을 하면 됩니다.

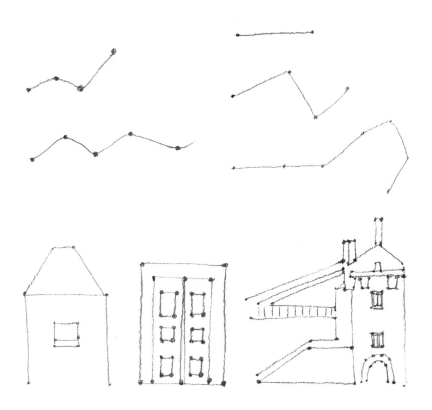

출력한 사진에 색깔 펜으로 표시하거나 휴대전화 사진첩에서 마크업이나 메모장을 이용하여 형태가 크게 바뀌는 부분에 점을 찍고 선으로 잇는 연습을 하면 스케치를 어떻게 해야 할지 이해하기 쉽습니다.

마음가짐은 이렇게 해보세요!

선이 비뚤면 어때요? 마음을 편하게 먹고 점을 찍고 선으로 잇기를 반복해 보세요. 생각보다 잘 그리고 있는 나를 발견할 거예요. 처음에는 아주 작은 종이에 그려야 부담스럽지 않아요. 실수하면 지우기도 편하고 새 종이를 꺼내기에도 부담이 없으니까요. 작은 종이가 익숙해지면 점차 종이 크기를 키우는 거죠. 스케치 실력을 키우는 데 정말 좋은 방법이니, 꼭 해보세요.

오일파스텔
기본 기법

1. 오일파스텔 컬러 차트 만들기

이 책에서는 문교 소프트 오일파스텔 48색을 사용합니다. 오일파스텔은 부드럽고 그러데이션을 표현하기 쉬우며 한 번 칠해도 여러 번 칠한 것처럼 밀도가 높아 빨리 그림을 완성할 수 있어서 초보자에게 적극 추천하는 재료입니다. 색상이 48색이나 되기 때문에 전체 색이 한눈에 보이게 종이에 색상표를 만들어 놓으면 편리합니다. 색상을 다 외워서 사용할 순 없습니다. 오일파스텔의 종이 껍질을 벗겨낼 때 숫자 쪽이 아닌 반대쪽 껍질을 벗기세요.

201	202	203	204	205	206	207	208	209	210
lemon yellow	yellow	orangish yellow	golden yellow	orange	flame red	vermilion	scarlet	carmine	purple
밝은 노란색	노란색	주황빛 노란색	밝은 주황색	주황색	붉은 주황색	다홍색	빨간색	짙은 빨간색	자주색

211	212	213	214	215	216	239	240	243	
lilac	violet	periwinkle blue	mauve	light purple violet	pink	salmon pink	salmon	pale yellow	
라일락색	짙은 보라색	페리윙클 블루	보라색	연보라색	분홍색	코랄색	담홍색	연노란색	

217	218	219	220	221	222	223	224	225	226
sky blue	blue	prussian blue	sapphire blue	cobalt blue	light blue	turquoise blue	green	lime green	jade green
푸른빛 연보라색	파란색	남색	짙은 파란색	코발트블루	하늘색	청록색	초록색	연녹색	비취색

227	228	229	230	231	232	233	234	241	242
yellow green	grass green	emerald green	dark green	malachite green	moss green	olive	olive brown	light olive	olive yellow
연두색	밝은 녹색	녹색	짙은 녹색	말라카이트 그린	황록색	올리브색	갈색빛 올리브색	밝은 올리브색	노란빛 올리브색

235	236	237	238	245	246	247	244	248	
raw umber	brown	russet	ochre	light grey	grey	dark grey	white	black	
짙은 고동색	고동색	적갈색	황토색	연회색	회색	짙은 회색	흰색	검은색	

오일파스텔은 부드러워서 그러데이션을 만들기도 쉽습니다. 단점은 기름기가 많기 때문에 연필의 흑연과 섞이면 엄청 지저분해진다는 것입니다. 스케치를 진하게 하고 오일파스텔로 칠했지만 하필 색상이 밝은 부분이라 진한 연필 선이 두드러진다면 곤란할 것입니다. 스케치할 때 최대한 선을 연하게 그리거나 지우개 옆면으로 털어내고 채색에 들어가거나 연필 스케치를 생략하고 칠하는 것이 좋습니다. 아니면 시간이 들더라도 빨간색을 칠할 부분은 빨간 색연필로, 노란색으로 칠할 부분은 노란색 색연필로 스케치하면 깔끔합니다. 회색 유성 색연필로 스케치하는 것도 추천합니다.

오일파스텔을 사용하면 무엇이든 덮을 수 있고, 실수해도 수정을 쉽게 할 수 있습니다. 주의할 점은 덮이긴 덮이지만, 너무 어두운 색 위에 밝은 색을 칠하면 얼룩덜룩해지므로 전체적으로 밝고 면적이 넓은 부분에 최대한 밝은 색을 미리 칠한 다음에 점점 어두운 색을 사용하는 게 좋습니다. 모든 상황에서 그런 것은 아니지만 초보자는 이렇게 하면 실수를 줄일 수 있습니다. 또 이미 칠한 다른 색상이나 찌꺼기가 묻어 있지 않은지 확인해야 합니다. 오일파스텔을 사용할 때는 항상 한 손에 물티슈나 키친타월을 쥐고 다른 색이 묻어나지 않도록 닦아내면서 사용합니다. 편하지 않지만 밝은 색을 칠하다가 진한 색 찌꺼기가 묻어서 그림을 망칠 수 있기 때문에 이 부분을 각별히 조심해서 작업합니다.

3. 그러데이션 연습하기 오일파스텔의 가장 큰 장점인 그러데이션을 연습해 보겠습니다.

 예제1 **파란색 그러데이션**

Color No. ● 219 ● 221 ● 222

① 맨 위에는 남색(219번)을, 가운데에는 코발트블루 (221번)를, 맨 아래에는 하늘색(222번)을 가로로 칠합 니다.

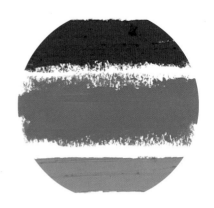

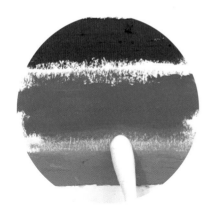

② 면봉을 이용해서 아래에서부터 가로로 문지르면서 올라갑니다. 생각보다 여러 번 문질러야 색상이 자연 스럽게 섞이니 인내심을 가지고 문지릅니다. 답답하 면 키친타월을 접어서 문질러도 됩니다.

③ 빈틈이 있는지 확인합니다. 그러데이션이 완성되었 습니다.

 예제 2 보랏빛 그러데이션

Color No.

212
214
216

① 맨 위에는 짙은 보라색(212번)을, 가운데에는 보라색 (214번)을, 맨 아래에는 분홍색(216번)을 가로로 칠합 니다.

② 키친타월을 이용하여 아래에서부터 가로 방향으로 문지르면서 올라갑니다. 테두리는 면봉으로 정리합 니다. 그러데이션이 자연스럽게 완성될 때까지 다양 한 색상으로 연습하세요.

 예제3 그러데이션으로 꽃 그리기

Color No.

202
237
239
243
244

오일파스텔은 기름기가 많아 연필 선과 닿으면 지저분하게 섞입니다. 밝은 사물을 그릴 때는 연필로 아주 연하게 표시하고, 지우개 옆면으로 툭툭 털어내야 합니다.

오일파스텔의 최대 장점은 그러데이션을 쉽게 만들 수 있다는 것입니다. 흰색이나 연노란색 등 사물의 바탕에 깔리는 가장 밝은 색을 바탕색으로 놓고 채색을 시작하면 완성도 높은 그림을 그릴 수 있습니다.

Tip 가장 밝은 색을 바탕색으로 칠한 다음에 채색을 시작하기 때문에 흰색이 금방 소모됩니다. 오일파스텔 흰색(244번)만 낱개로 여러 개 사놓으면 오일파스텔화를 그릴 때 든든합니다.

① 흰색(244번)과 연노란색(243번)으로 바탕색을 칠합니다.

② 꽃잎에는 꽃잎 결 방향대로 코랄색(239번)으로 선을 그리고, 꽃술 쪽에는 거의 점을 찍듯 노란색(202번)으로 세로선을 그립니다. 꽃술의 아래쪽에는 적갈색(237번)으로 세로선을 짧게 그립니다.

Tip 여기서는 형태의 방향대로 선을 긋는 게 핵심입니다. 그런데 이선을 만들면 색상이 퍼져 나가 색상의 면적이 넓어질 것까지 생각해서 선을 긋습니다. 아주 좁은 면적이거나 작은 형태라면 점을 찍어 표현합니다.

③ 면봉으로 결 방향대로 자연스럽게 문지릅니다.

Tip 면봉에 묻은 양만으로도 다양한 표현을 할 수 있습니다. 면봉으로 테두리 선을 따라 긋기만 해도 형태가 깔끔하고 선명해집니다.

④ 꽃술 쪽은 면봉으로 콕콕 찍듯이 표현합니다. 면봉에 묻은 양으로 꽃술 위쪽도 점찍듯이 표현하면 훨씬 완성도가 높아집니다. 코랄빛 꽃잎의 테두리가 지저분해지지 않게 면봉으로 테두리를 따줍니다.

⑤ 꽃 그림이 완성되었습니다.

처음 그림과 완성된 그림을 비교해 보세요. 스케치와 그러데이션만 신경 쓰면 이렇게 엄청난 차이를 만들 수 있습니다.

 예제 4 그러데이션으로 2가지 색 꽃 그리기

Color No.

210
216

① 분홍색(216번)으로 꽃잎 5장을 그리고 칠합니다.

② 자주색(210번)으로 꽃잎 가장 안쪽을 V 모양으로 칠합니다.

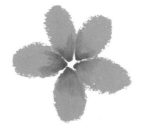

③ 면봉을 이용해서 2가지 색이 자연스럽게 섞이도록 꽃잎 방향으로 문지릅니다.

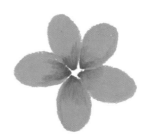

④ 테두리가 지저분해지지 않도록 선을 따듯 문질러 정리합니다.

다음은 아주 밝은 색을 사용하거나 색상표에 없는 오묘한 색을 만들고 싶을 때 사용하는 방법입니다.

Color No.

201

205

244

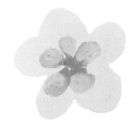

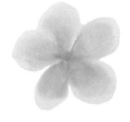

① 흰색(244번)으로 꽃잎 모양을 그리고 칠합니다. 주황색(205번)으로 꽃잎 안쪽에 V 모양을 그리고, 밝은 노란색(201번)으로 꽃잎 안쪽을 동글동글하게 칠합니다.

② 손가락으로 문질러 색상을 섞습니다.

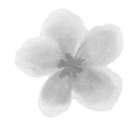

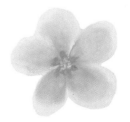

③ 꽃잎 한가운데를 주황색(205번)으로 칠합니다.

④ 마지막으로 한가운데에 흰색(244번)을 으깨듯이 점찍고 마무리합니다.

 예제5 그러데이션으로 나무 그리기

Color No.

201
205
207
236

① 밝은 노란색(201번), 주황색(205번), 다홍색(207번)을 사용하여 칠합니다. 노란
색을 가장 넓게 바르고 그 위에 주황색, 그 위에 다홍색을 칠하는데, 점점 칠하
는 면적을 좁힙니다.

> 밝은 노란색(201번)으로 잎 전체를 칠하고 시작하려는데 오일파스텔에 남색이 묻어 있습니다. 오
> 일파스텔에 다른 색이 묻은 채 칠하면 번지기 쉬우므로 키친타월이나 물티슈를 옆에 두고 앞을
> 닦아내면서 사용해야 합니다. 특히나 밝은 색 오일파스텔을 사용할 때는 더욱 조심하여 확인하고
> 또 확인하면서 칠합니다.

② 키친타월을 작게 접어 문지릅니다. 넓은 면을 문지를
때 가로선, 세로선, 대각선 중에서 사용하면 좋습니
다. 여기서는 나뭇잎 여러 개가 뭉쳐 있는 것처럼 표
현되도록 대각선 방향으로 둥글둥글 문질렀습니다.

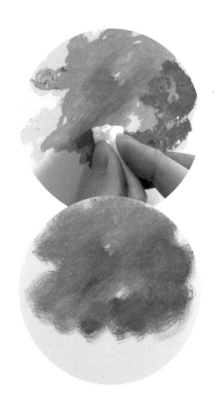

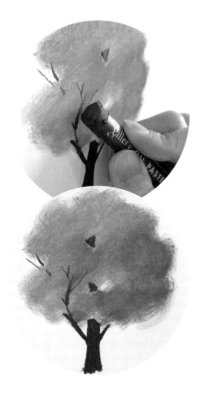

③ 고동색(236번)으로 나뭇가지를 그립니다.

오일파스텔은 뭉툭한 재료입니다. 그래서 얇은 선을 표현하기가 쉽
지 않습니다. 그림을 정면에서 그리면 오일파스텔의 어느 부분이
종이에 닿는지 가늠이 안 되기 때문에 얇은 선을 그리거나 세밀한
작업을 할 때는 옆에서 쳐다보면서 그리는 것이 좋습니다. 이 방법
으로도 해결이 안 된다면 오일파스텔을 칼로 갈아서 뾰족하게 만
들어 사용하는 것도 추천합니다.

4. 다양한 채색 기법 연습하기

예제 1 꽃나무

Color No.

210

216

244

248

① 분홍색(216번)으로 점을 찍습니
다. 크기나 간격을 불규칙하게
찍어야 합니다.

② 자주색(210번)으로 이전에 칠한
분홍색을 살짝 덮거나 어긋나게
점을 찍습니다.

③ 흰색(244번)으로 둥글게 칠하면
자연스럽게 색상이 섞이고 밝아
집니다. 모두 다 칠하면 뿌옇게
보일 수 있으니 절반 정도만 칠
합니다.

④ 검은색(248번)으로 가지와 줄기
를 얇게 그립니다.

Color No.

232

235

242

① 노란빛 올리브색(242번)으로 나뭇잎 부분을 모두 칠합니다. 테두리 쪽의 변화와 여백의 크기, 잎의 방향을 잘 살피면서 그립니다.

② 황록색(232번)으로 이전에 칠한 노란빛 올리브색을 남기면서 칠합니다. 빛이 오른쪽에서 들어온다고 가정하고 왼쪽을 좀 더 어둡게 칠합니다.

③ 짙은 고동색(235번)으로 나무 줄기를 그립니다. 잎으로 가려진 부분을 피하고 잎이 없는 쪽을 좀 더 두껍게 그리면, 그 위쪽은 잎으로 가려진 것처럼 자연스러워집니다.

벚꽃

Color No.

201
208
210
216
244

그러데이션 기법을 이용하여 화사한 분홍빛 벚꽃을 그립니다. 면적을 가장 넓게 차지하는 색으로 바탕을 칠하고, 그 위에 여러 겹의 색을 칠하고 문지르는 과정을 통해 그러데이션을 활용한 다양한 표현을 익힙니다. 테두리 정리에 따라 완성도가 크게 차이 나기 때문에 테두리 쪽을 새끼손가락이나 면봉으로 문질러 정리합니다.

① 분홍색(216번)으로 꽃잎 5장을 그리고 칠합니다.

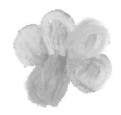

② 꽃잎이 하나씩 떨어져 보이도록 흰색(244번)으로 각 꽃잎마다 둥글둥글하게 칠합니다.

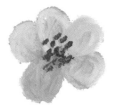

③ 빨간색(208번)으로 가운데에 점을 찍습니다.

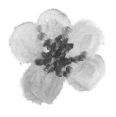

④ 자주색(210번)으로 가운데에 점을 찍습니다.

⑤ 손가락으로 둥글게 문질러 자연스럽게 만듭니다.

⑥ 밝은 노란색(201번)으로 힘을 주고 가운데에 점을 찍습니다. 크기, 선명도, 간격을 다양하게 해야 자연스럽습니다. 어디는 좀 더 흐리게, 어디는 좀 더 크게, 어디는 촘촘하게 찍는다고 생각하며 표현합니다.

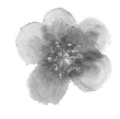

⑦ 자주색(210번)으로 꽃잎이 포개진 부분과 아래쪽에 선을 그리고 따줍니다.

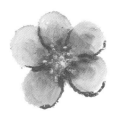

⑧ 약간 색이 끊어지거나 지저분한 테두리 부분을 면봉으로 문질러 정리합니다.

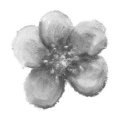

Color No.

203
225
227
228
230

잔디는 쉬워 보이지만 잔디 끝부분을 얇게 그리는 것이 굉장히 어렵습니다. 잘 나올 때까지 계속해서 연습해야 합니다. 풀의 길이나 간격, 빈 공간의 크기가 달라야 자연스럽기 때문에 생각보다 그리기 까다롭습니다. 불규칙적인 형태에 신경을 쓰면서 그립니다. 선이 위로 갈수록 얇아지게 만들려면 위로 갈수록 오일파스텔이 종이에 닿는 면적을 줄여 모서리만 닿도록 만들어 종이에서 살짝 떼면 됩니다.

① 연녹색(225번)으로 아래쪽은 통통하고 위로 갈수록 얇아지는 선들을 그립니다. 방향을 다양하게 그리세요.

② 밝은 녹색(228번)으로 이전에 칠한 연녹색과 거의 비슷한 형태로, 살짝 몇 개만 어긋나게 선을 그려 풍성한 잔디를 만듭니다.

③ 연두색(227번)으로 이전의 풀들과 비슷하지만 살짝 어긋나게 잔디를 그립니다.

④ 짙은 녹색(230번)으로 가장 짧은 길이의 잔디를 앞쪽에 그립니다.

⑤ 주황빛 노란색(203번)으로 군데군데 동그라미를 그려 생기 있게 마무리합니다.

Color No.

225

228

230

242

244

행운의 네잎 클로버를 그려보겠습니다. 가장 넓은 면적을 차지하는 연녹색으로 바탕을 칠한 다음 부분적으로 색을 추가해 나가는 방법으로 그립니다. 클로버의 줄기가 두꺼워지지 않도록 주의해야 합니다. 밝은 부분을 잘 남기면서 녹색을 칠해야 과정이 쉬워집니다.

① 연녹색(225번)으로 전체를 칠합니다.

② 밝은 녹색(228번)으로 줄기 오른쪽을 칠합니다. 잎에서 가장 밝은 부분을 남기면서 채웁니다.

③ 노란빛 올리브색(242번)으로 가장 밝은 부분만 살짝 남기고 칠합니다. 줄기 가운데도 칠합니다.

④ 짙은 녹색(230번)으로 잎이 맞붙은 부분의 테두리를 따줍니다.

⑤ 흰색(244번)으로 밝게 남겨둔 부분을 칠합니다.

Color No.

201
202
204
225
235

노란 색감이 예쁜 개나리를 그려보겠습니다. 노란색 꽃을 오일파스텔로 그릴 때 스케치 선이 거의 보일 듯 말 듯 연하게 그리거나 아예 스케치를 생략하고 채색하는 것이 좋습니다. 처음부터 완성된 모습을 욕심내지 말고 점차 조금씩 색을 추가하여 완성도를 높여나가는 것이 중요합니다.

① 밝은 노란색(201번)으로 꽃잎의 위치를 잡습니다. 꽃잎의 모양을 똑같이 그리지 않도록 주의합니다.

② 밝은 주황색(204번)으로 꽃잎 가운데를 칠합니다.

③ 손가락으로 문지릅니다.

46

④ 연녹색(225번)으로 꽃잎 가운데와 꽃받침을 칠합니다.

⑤ 짙은 고동색(235번)으로 꽃잎 가운데에 점을 찍고 가지도 그립니다.

⑥ 밝은 주황색(204번)으로 꽃잎의 한쪽에 테두리를 그립니다.

⑦ 꽃잎의 테두리가 자연스러워 보이도록 테두리 옆에 노란색(202번)을 칠합니다.

예제 7 튤립

Color No.

207
232
239
241
242
243

화사한 코랄빛 튤립을 그려보겠습니다. 연노란색으로 전체를 칠한 다음 코랄색을 추가하면 자연스럽게 완성할 수 있습니다. 테두리가 너무 거칠다고 느껴지면 면봉으로 살살 문질러 정리합니다.

① 연노란색(243번)으로 꽃잎 전체를 칠합니다. 노란빛 올리브색(242번)으로 줄기와 잎을 칠합니다.

② 코랄색(239번)으로 앞서 칠한 연노란색을 덮습니다. 테두리쪽에 틈을 남기면서 칠합니다.

③ 다홍색(207번)으로 앞서 칠한 연노란색과 코랄색을 살짝 남기면서 테두리와 가운데를 살짝 칠합니다.

④ 면봉으로 꽃잎 결대로 문지릅니다.

⑤ 꽃잎이 너무 빨갛다면 코랄색(239번)과 연노란색(243번)을 살짝 더 칠합니다.

⑥ 황록색(232번)과 밝은 올리브색(241번)으로 줄기와 잎에 명암을 만듭니다.

예제 8 장미

Color No.

핑크색 장미

210 ●

216 ●

227 ●

230 ●

244

두 가지 방법으로 장미를 그려보겠습니다. 순서대로 색상을 칠하는 방법과 바탕에 흰색을 칠한 다음 차근차근 섞어서 진행하는 방법이 있습니다.

① 분홍색(216번)으로 꽃잎을 칠하고 자주색 (210번)으로 말려 들어가는 어두운 부분을 칠합니다.

② 면봉으로 빈틈을 정리하고 흰색(244번) 으로 가장 밝은 쪽을 살짝 힘을 주어 칠 합니다. 연두색(227번)으로 꽃받침을 그 립니다.

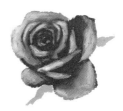

③ 짙은 녹색(230번)으로 꽃받침에 살짝 명 암을 넣고 테두리를 점을 찍듯이 정리합 니다.

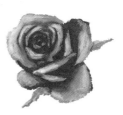

Color No.

빨간색 장미

207

236

244

① 흰색(244번)으로 전체를 칠합
니다.

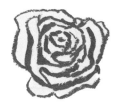

② 다홍색(207번)으로 테두리선
을 전부 따줍니다.

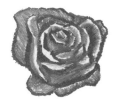

③ 면봉을 꽃잎 방향으로 문지릅
니다. 꽃잎 끝의 흰색을 살짝
남깁니다.

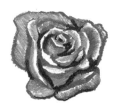

④ 고동색(236번)으로 꽃잎 여러
개가 맞붙은 틈새나 꽃잎 아래
쪽에 선을 그립니다.

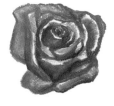

⑤ 면봉을 꽃잎 방향대로 문질러
자연스러운 꽃잎의 어둠을 만
듭니다.

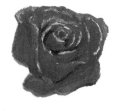

⑥ 다홍색(207번)으로 가장 윗면
을 제외한 전체를 칠합니다. 고
동색(236번)으로 가장 어두운
틈새에 살짝 선을 그립니다.

예제 9 해바라기

Color No.

201

204

237

248

해바라기를 그려보겠습니다. 꽃잎이 많아 그리기 어렵다면 다음의 방법으로 그려보세요. 시계 방향으로 꽃잎 하나를 기준으로 사이사이 꽃잎을 추가하면 쉽게 그릴 수 있습니다. 꽃잎의 개수를 세어보고 나머지 공간에 비슷한 개수의 꽃잎을 추가해도 됩니다. 노란색 꽃을 그릴 땐 테두리 선이 조금이라도 진하면 지저분해 보이므로 스케치하지 않거나 정말 연하게 하는 것이 좋습니다.

① 가운데에 적갈색(237번)으로 동그라미를 그립니다. 밝은 노란색(201번)으로 12시, 3시, 6시, 9시 위치에 꽃잎을 그립니다.

② 12시와 3시 사이에 여러 개의 꽃잎을 그립니다.

③ 꽃잎의 개수를 세어 나머지 공간에도 비슷한 개수의 꽃잎을 그립니다.

④ 꽃잎의 길이가 어느 한쪽만 길어지지 않도록 비슷한 길이로 그립니다. 꽃잎과 꽃잎 사이 여백이 불규칙적이어야 자연스러워 보입니다.

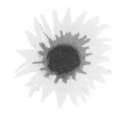

⑤ 밝은 주황색(204번)으로 가운데를 칠합니다.

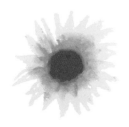

⑥ 손가락으로 문질러 자연스럽게 만듭니다.

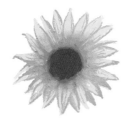

⑦ 밝은 주황색(204번)으로 테두리를 따줍니다. 어떤 꽃잎의 테두리는 전부 따고 어떤 꽃잎은 아래쪽만 따고 어떤 꽃잎은 위쪽만 따는 식으로 테두리를 다양하게 표현합니다. 꽃잎 안쪽에도 한 줄이나 두 줄 정도 그어주면 훨씬 자연스럽습니다.

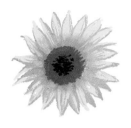

⑧ 적갈색(237번)으로 테두리 쪽을 콕콕 찍어 선명하게 만들고 삐져나온 주황색을 덮습니다. 검은색(248번)으로 한가운데에 점을 찍습니다.

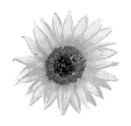

⑨ 밝은 노란색(201번)으로 검은색과 갈색 근처가 자연스럽게 섞이도록 점을 찍습니다. 너무 규칙적으로 보이지 않도록 어떤 부분에선 힘을 주어 점을 찍고 어떤 부분은 스치듯 찍습니다. 간격이 불규칙해야 자연스럽습니다.

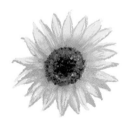

⑩ 검은색(248번)으로 적갈색이 깔려있는 부분에 군데군데 점을 추가합니다.

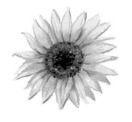

⑪ 적갈색(237번)으로 꽃잎 사이사이에 선을 그립니다. 직선을 그리기보다는 선을 그었다가 떼는 식으로 군데군데 얇게 그어야 자연스럽습니다.

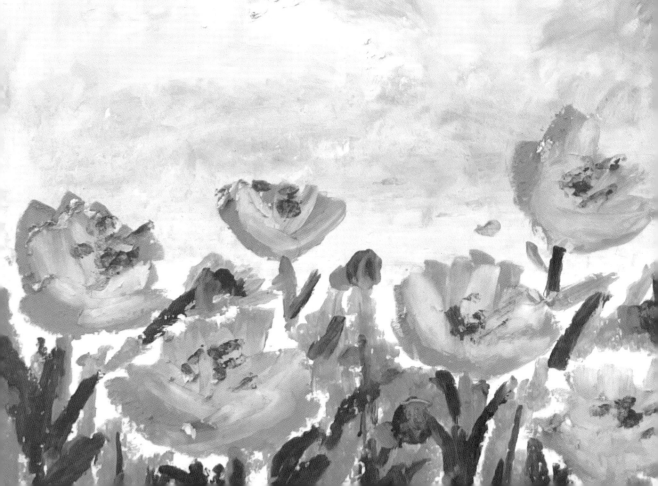

CLASS
LEVEL 2

한 컷으로 충분한
소품 그리기

기초 수업으로 손을 풀었다면 이제 간단한 소품 그리기에 도전해 보세요.

순서대로 따라만 하면 주변에서 흔히 볼 수 있는 사과, 딸기, 바나나 등의

과일들과 도넛, 푸딩, 크루아상 같은 디저트류 그림을 완성할 수 있도록

자세하게 설명했습니다. 스케치가 완벽하지 않아도 채색까지 마무리해 보세요.

그림의 밀도를 채워주는 오일파스텔의 질감을 잘 이용하면

멋진 그림을 완성할 수 있습니다.

Strawberry

딸기

Color No.

208
209
225
229
236
243
244

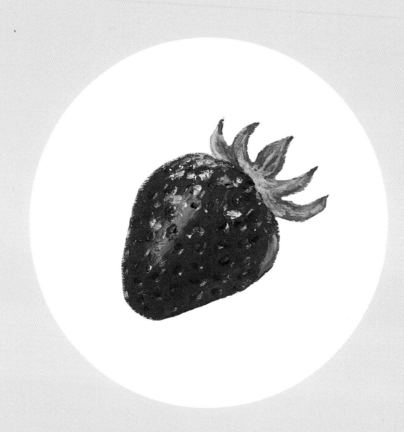

딸기를 먹음직스럽고 사실적으로 그리는 게 은근히 어렵습니다. 딸기 씨만 제대로 표현해도 딸기 그림은 성공입니다. 딸기 씨를 너무 많이 그리거나 너무 적게 그리면 딸기처럼 보이지 않을 수 있으므로 딸기 씨의 개수에 유의하세요. 또 딸기 씨는 여러 가지 색상으로 표현해야 사실적으로 보입니다.

① 딸기의 크기와 위치를 가늠하여 잡습니다. 딸기 꼭지를
제외한 형태를 연하게 그립니다.

② 딸기 꼭지를 그립니다. 가운데 이파리를 그린 다음 왼쪽
과 오른쪽 이파리를 그립니다. 가운데 이파리는 정면을
보도록, 나머지 이파리는 바깥쪽을 보도록 합니다.

③ 선을 깔끔하게 다듬습니다. 이파리 사이에 다른 이파리를
추가해서 이파리 5장을 만듭니다. 스케치가 완성되었습
니다.

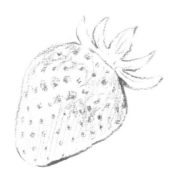

스케치 완성

바탕의 명암을 완성하고 딸기 씨를 그려야 채색이 쉬워져요. 딸
기 씨부터 그리면 바탕을 칠하기 어려워집니다. 여기서는 전체
형태를 알아보기 쉽게 스케치에 딸기 씨를 그려 넣었지만, 실제
로 스케치할 때는 채색할 때 다 덮어서 안 보이게 되므로 굳이
딸기 씨를 그리지 않아도 됩니다.

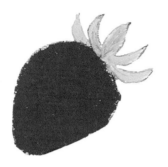

④ 빨간색(208번)으로 딸기 전체를, 연녹색(225번)으로 꼭지 전체를 칠합니다.

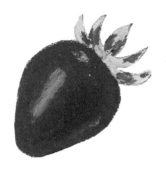

⑤ 딸기에서 가장 밝은 부분은 흰색(244번)으로, 가장 어두 운 부분은 짙은 빨간색(209번)으로 칠합니다. 명암이 어 색해 보이지 않도록 면봉으로 문지릅니다. 꼭지 부분에는 녹색(229번)을 추가합니다.

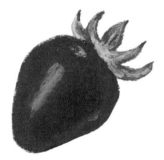

⑥ 이파리의 녹색과 연두색이 잘 섞이게 면봉으로 문지릅니 다. 테두리가 지저분해지면 녹색(229번)으로 테두리를 얇 게 그립니다.

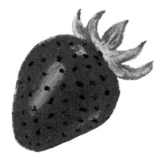

⑦ 가장 어려운 과정입니다. 고동색(236번)으로 콩콩 점을 찍어 딸기 씨를 그립니다. 실수하기 쉬우니 원하는 점의 크기보다 작게 찍어보고 위치가 마음에 든다면 더 크고 진하게 찍습니다.

⑧ 흰색(244번)으로 방금 그린 고동색 점을 기준으로 대각선 양옆에 살짝 점을 찍습니다.

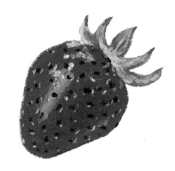

⑨ 고동색으로 그린 딸기 씨 가운데를 약간 비켜간 위치에서 고동색을 살짝씩 남기면서 연노란색(243번)으로 점을 찍 으면 딸기 씨가 훨씬 사실적으로 보입니다.

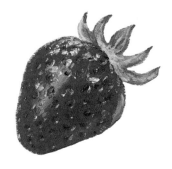

Cherry

체리

Color No.

202
206
208
209
227
230
236
244

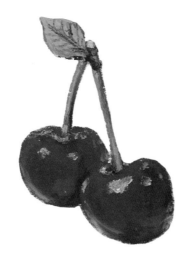

체리처럼 광택이 있는 과일을 채색할 때는 반지르르한 광이 잘 표현되도록
거친 선이 안 보이게 선을 면봉으로 비벼서 매끈하게 만들어주는 게 포인트
입니다. 어두운 영역이 커지면 빨간색이 칙칙해 보이므로 유의해야 합니다.
반사광을 넓게 잡아 그리면 탱글탱글 예쁜 체리가 완성됩니다.

① 체리의 크기와 위치를 잡습니다. 간단하게 동그라미 2개
를 그립니다.

② 지우고 그리기를 반복하여 선을 깔끔하게 정리합니다. 체
리 윗부분은 하트처럼 그리면 쉽습니다. 체리 줄기도 그
립니다.

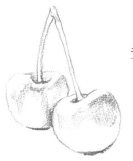

스케치 완성

③ 열매 부분을 빨간색(208번)으로, 줄기를 연두색(227번)으
로 칠합니다. 줄기가 두꺼워지면 수정하기 어려우므로 줄
기를 칠할 때는 오일파스텔을 최대한 기울입니다.

④ 짙은 빨간색(209번)으로 바닥에 닿는 부분, 줄기, 열매 윗 부분을 칠합니다.

⑤ 고동색(236번)으로 체리와 줄기가 맞닿는 부분, 2개의 체 리가 맞닿는 부분에서 뒤쪽 체리, 그리고 체리의 바닥 부 분을 진하게 칠합니다. 어두운 면적이 넓으면 체리가 칙 칙해지므로 일부만 칠합니다.

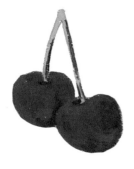

⑥ 3가지 색이 잘 섞이도록 면봉으로 같은 자리를 여러 번 문 질러 자연스러운 그러데이션을 만듭니다. 짙은 녹색(230 번)으로 줄기에 얇은 선 테두리를 그립니다. 두꺼워지면 수정할 수 없으므로 오일파스텔을 최대한 옆으로 눕혀 모 서리를 사용합니다.

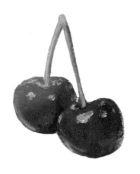

⑦ 가장 밝은 부분은 흰색(244번)으로 점을 찍어 만듭니다. 빨간색과 섞여 한 번에 바로 흰색이 나오지 않으므로 여 러 번 칠하고 면적이 좁은 부분은 신중하게 모서리를 이 용하여 칠합니다. 가장 밝은 부분은 오일파스텔을 으깨듯 이 힘을 주어 만듭니다. 체리의 왼쪽 아래에도 흰색으로 선을 연하게 그리고 손가락으로 문지르면 자연스러운 반 사광이 완성됩니다.

⑧ 줄기에 2가지 색만 들어가서 단순하게 느껴질 수 있으니 노란색(202번)과 붉은 주황색(206번)을 사용하여 다채롭게 표현합니다. 추가로 넣은 색들이 잔잔해 보이도록 면봉으로 문질러서 뭉개줍니다.

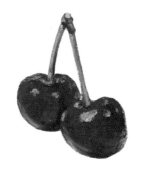

⑨ 체리 그림이 완성되었습니다. 따라하기 과정에 없지만 아래 팁을 참고하여 작은 잎을 추가하면 훨씬 귀여운 느낌의 체리가 완성됩니다.

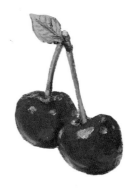

잎

잎을 그릴 때는 잎 전체를 하나의 색으로 칠한 다음 그보다 진한 색으로 잎맥을 얇게 그리고 테두리를 살짝 땁니다. 색을 한두 가지 더 추가하면 싱그러운 잎이 완성됩니다.

A bunch of bananas
바나나 송이

Color No.

202
227
236
238
244

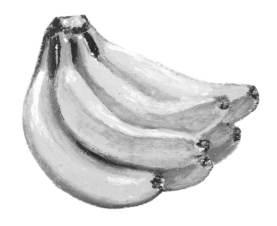

바나나 송이를 그릴 때 신경 써야 할 것은 여러 개의 바나나가 만나는 부분이 깔끔하게 분리되어 보여야 한다는 것입니다. 그래야 그림이 선명해집니다. 또한, 바나나의 노란색이 칙칙해지지 않고 선명하게 유지되도록 채색합니다.

① 보조선을 이용하여 바나나의 크기와 위치를 잡습니다. 직선으로 대략 형태를 잡고, 상하좌우 여백을 확인하여 한쪽으로 쏠리지 않도록 위치를 잡습니다. 스케치가 완성된 후에는 지워야 하므로 연하게 그립니다.

② 각 바나나의 구역을 일정하게 나눕니다. 그래야 바나나의 크기가 고르게 보입니다. 나중에 지워야 하는 선이므로 연필을 멀리 잡고 연하게 그립니다.

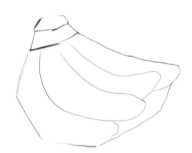

③ 선을 다듬고 빠진 스케치를 채워 넣은 후 어둡게 칠할 부분을 표시합니다. 스케치할 때 밝거나 어둡게 채색할 부분을 미리 표시해 두면 좋습니다. 바나나끼리 만나는 부분에서 진하게 표현할 부분을 해칭으로 표시해 놓으면 채색이 훨씬 깔끔해집니다. (해칭 25쪽 참고)

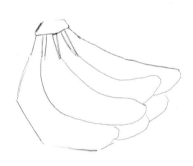

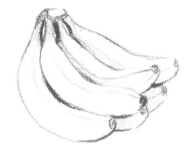

스케치 완성

여러 개의 형태가 맞닿는 부분이 많으면 정리가 안 되어 그림이 어수선해 보입니다. 어두운 부분이나 맞닿는 부분을 진하게 표시하거나 해칭으로 선을 그으면 깔끔해집니다. 아예 색이 다른 부분은 스케치 때 살짝 선을 그어 분리해 놓으면 알아보기 쉽습니다.

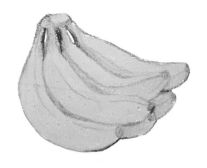

④ 면적이 넓은 색부터 칠합니다. 노란색(202번)으로 전체를
빈틈없이 칠합니다.

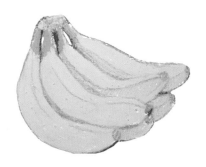

⑤ 빛이 오른쪽 방향에서 들어온다고 가정하고 꼭지의 노란
색을 약간 남겨두고 연두색(227번)을 칠합니다.

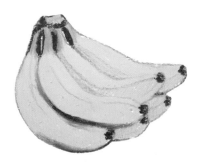

⑥ 고동색(236번)으로 가장 어두운 부분을 칠합니다. 면적이
좁은 부분은 점 찍듯이 칠합니다. 바나나 바닥과 줄기 부
분은 고동색으로 선을 그린 다음 면봉으로 살짝 문지르면
자연스럽게 표현됩니다.

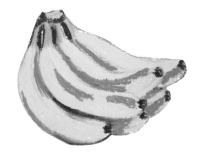

⑦ 황토색(238번)으로 스케치에서 어둡게 표시한 부분을 칠
합니다. 바나나들의 옆선을 살짝 칠하면 됩니다. 윗면의
노란색 부분에 황토색이 묻으면 지저분해져 맛없어 보일
수 있으므로 칠할 때 주의합니다.

⑧ 방금 칠한 황토색을 바나나 결 방향대로 면봉으로 잘 문
지릅니다.

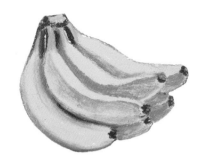

⑨ 흰색(244번)으로 바나나에서 가장 밝은 부분을 만듭니
다. 흰색을 잘 사용하면 광택도 표현할 수 있습니다. 꼭
지의 윗면에서 살짝 점을 찍듯이 표현하면 입체감이 생
깁니다. 흰색 면적이 넓어졌다면 다시 노란색(202번)을
칠합니다.

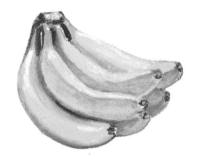

Banana

껍질 벗긴 바나나

Color No.

202
236
238
243
244
246

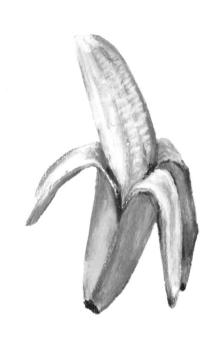

껍질 벗긴 바나나를 그릴 때는 바나나 속살이 탁하거나 어두워지지 않게 칠하는 것이 관건입니다. 미리 흰색을 칠하면 색이 어두워지는 걸 막을 수 있습니다. 바나나 껍질을 그릴 때는 껍질의 길이가 엉뚱할 정도로 길어질 수도 있으니 껍질을 벗기기 전의 상태를 상상하여 껍질의 길이와 바나나 속살의 길이를 비슷하게 그립니다.

① 바나나의 크기와 위치를 잡습니다. 바나나를 하나만 그릴 때는 가운데에 있는 것이 안정적으로 보이므로 상하좌우 여백을 살핀 후 스케치합니다.

② 바나나 껍질이 시작되는 위치를 정하고 거꾸로 된 ㅅ 모양을 그립니다.

③ 바나나 껍질을 좀 더 두껍게 그려야 사실적으로 보입니다. 껍질 길이가 바나나 속살을 다 덮을 수 있는지 가늠하며 스케치합니다.

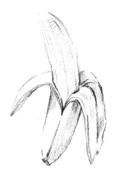

스케치 완성

스케치 단계에서 여러 개의 형태가 만나는 부분을 구분해 놓지 않으면 채색이 까다로워집니다. 어두운 부분을 미리 해칭으로 표시해 놓고, 형태가 맞붙은 부분은 진하게 선을 그어놓아야 채색하기 쉬운 깔끔한 스케치가 완성됩니다. 이때 주의할 점은 바나나 속살처럼 밝고 하얀 부분을 그릴 때 약간만 힘을 주어도 선이 진해져 채색을 해도 스케치 흔적이 남게 되므로 최대한 손에서 힘을 빼고 연하게 그려야 합니다.

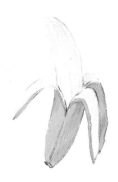

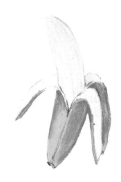

④ 노란색(202번)으로 바나나 껍질을, 흰색(244번)으로 속살과 안쪽 껍질을 칠합니다.

⑤ 황토색(238번)으로 껍질에서 어둡게 표시해 놓은 부분을 칠한 다음 면봉으로 문질러 자연스럽게 만듭니다. 세로 방향으로 길게 문질러야 깔끔합니다.

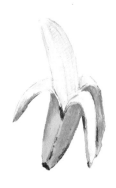

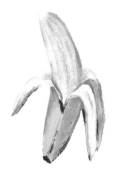

⑥ 고동색(236번)으로 껍질에서 가장 어둡게 표시해 놓은 선을 따라 그립니다. 선이 너무 두꺼우면 바나나가 전체적으로 어두워지기 때문에 오일파스텔 모서리로 얇게 그립니다. 연노란색(243번)으로 바나나 속살과 안쪽 껍질을 칠합니다.

⑦ 황토색(238번)으로 바나나 속살에서 어둡게 표시해 놓은 부분을 따라 그립니다. 색상이 어색하다면 면봉으로 문지르고 칙칙하다면 흰색(244번)으로 덮습니다.

⑧ 노란색(202번)으로 색칠하면서 어두워진 노란색을 덮습니다. 가장 어두운 부분에는 고동색(236번)을, 속살에서 밝은 부분에는 흰색(244번)을 칠합니다. 좀 더 알록달록한 색감을 원한다면 다른 색을 추가해도 됩니다. 여기서는 바나나 속살 끝에 살짝 회색(246번)을 추가했습니다.

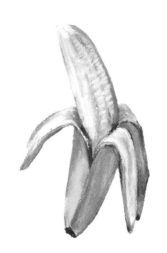

Peach

복숭아

Color No.

208
227
228
236
239
243

동글동글 귀여운 모양에 달콤한 향내가 나는 복숭아. 복숭아 특유의 색감을
표현하려면 연한 바탕에서 색을 조금씩 추가하여 진하게 만들어야 합니다.
진한 색부터 칠하지 않고 연노란색이나 연분홍색을 칠하고 조금씩 색을 진
하게 올리는 방법으로 채색하면 막 익은 불그스름한 껍질의 복숭아가 완성
됩니다.

How to

① 복숭아의 크기와 위치를 잡습니다. 아래쪽이 살짝 더 통통한 동그라미를 그립니다.

② 꼭지를 작게 그리고 둥그스름하게 갈라지는 부분을 그립니다.

스케치 완성

복숭아는 색감이 밝기 때문에 선이 진하거나 여러 개의 선이 보이면 지저분해 보이므로 최소한의 테두리 선만 그리는 게 좋습니다. 꼭지 안쪽과 복숭아 바닥은 어두운 부분이니 선을 살짝 진하게 그립니다.

③ 연노란색(243번)으로 꼭지 윗면을 제외한 전체를 칠합니다. 그러데이션으로 색감을 표현할 것이므로 빈틈없이 칠합니다.

④ 코랄색(239번)으로 붉게 표현하고 싶은 부분을 칠합니다. 연노란색을 조금 남깁니다.

⑤ 면봉으로 살살 문질러 자연스럽게 만듭니다.

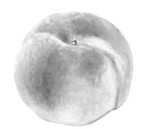

⑥ 빨간색(208번)으로 조금 더 진하게 표현하고 싶은 부분에 점을 찍습니다.

> **Tip** 색을 약간 진하게 만들고 싶다면 이전에 사용한 색보다 약간 더 진한 색으로 점을 찍고 문지릅니다. 자연스럽게 한 톤 더 진한 색이 만들어집니다.

⑦ 면봉으로 살살 펴서 자연스럽게 만듭니다.

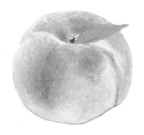 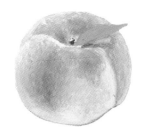

⑧ 고동색(236번)으로 꼭지 옆면을 칠합니다. 잎을 그린 후 연두색(227번)으로 칠합니다.(63쪽 참조) 잎이 너무 커지지 않도록 주의합니다.

⑨ 고동색(236번)으로 잎의 그림자를 만듭니다. 잎이 닿는 부분을 살짝 그은 다음 면봉으로 문지릅니다.

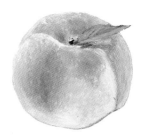

⑩ 밝은 녹색(228번)으로 잎맥을 연하게 그린 다음 테두리를 살짝 따주면 이파리가 입체적으로 표현됩니다.

Red Apple

빨간 사과

Color No.

202
208
209
236
241
244

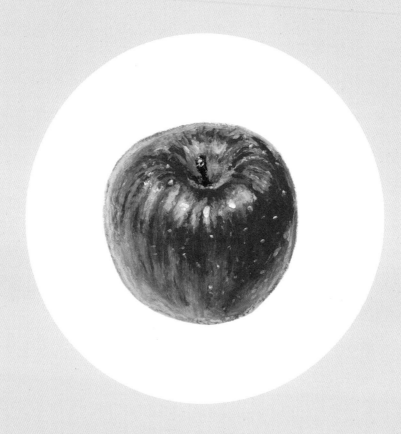

사과는 악명 높은 정물입니다. 아무리 많이 그려도 예쁘게 완성하는 것이 쉽지 않습니다. 사과를 쉽게 그리는 방법을 소개합니다. 사과는 처음부터 진한 빨간색으로 칠하기보다 노란색부터 시작해서 다홍색, 그다음에 조금 진한 빨간색 순서로 채색하면 예쁜 사과를 완성할 수 있습니다. 사과는 채색 방향도 중요하기 때문에 각 과정마다 예시에서 사용한 선의 방향을 잘 관찰합니다.

① 사과의 크기와 위치를 잡습니다. 사과의 위쪽을 살짝 통통하게 그리면 형태를 쉽게 잡을 수 있습니다.

② 꼭지를 그립니다. 꼭지 위쪽을 크게, 꼭지 아래쪽을 좀 더 얇게 그리면 더욱 실감나는 모양이 됩니다. 꼭지 아래쪽에는 웃는 입 모양을 넣어 움푹 들어가게 만듭니다.

성공적인 사과 그림을 위한 팁

① 사과 채색 방향을 아래로 하면 입체감이 살아납니다. 면봉으로 문지를 때도 같은 방향으로 합니다.

② 사과에서 가장 선명하게 그릴 부분을 정합니다. 가장 튀어나온 부분이 어디인지, 눈앞에서 사과의 어떤 부분이 가장 가까운지 확인해요. 연두색 부분의 안쪽을 가장 선명하게 그리면 좋아요. 밝은 건 더 밝게, 어두운 건 더 어둡게, 표면의 무늬까지. 연두색 부분을 가장 신경 써서 꼼꼼하게 그려요.

③ 주황색 빗금으로 표시한 곳은 곡면이 말려 뒤로 넘어가는 부분으로, 좀 더 흐릿하게 그리면 입체감을 살릴 수 있습니다.

④ 왼쪽 위 45도에서 빛이 들어온다고 가정하면 사과 꼭지의 음영은 이렇게 생깁니다. 꼭지의 그림자까지 그려야 한다는 것, 잊지 마세요.

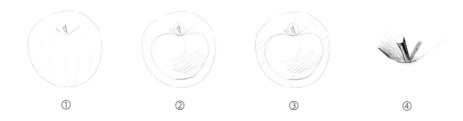

① ② ③ ④

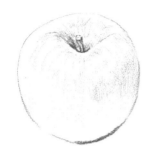

스케치 완성

빛이 들어오는 방향을 가정하고 빛을 받아 반짝거리는 부분과 가장 어두운 부분을 표시합니다. 여기서는 빛이 왼쪽 위에서 온다고 가정하고 숨어있는 꼭지 속의 왼쪽을 어둡게, 사과의 오른쪽을 어둡게 표시해서 스케치를 완성합니다.

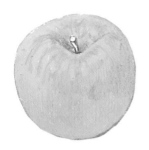

③ 노란색(202번)으로 사과 전체를 칠합니다. 전체를 노란색으로 칠하고 시작하면 화사한 사과를 완성할 수 있어요.

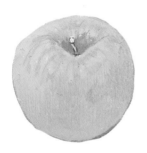

④ 밝은 올리브색(241번)으로 꼭지 속을 칠합니다.

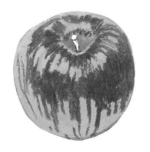

⑤ 빨간색(208번)으로 사과 무늬를 칠합니다. 가장 밝게 반짝거리는 부분, 아래 반사광 쪽과 곡면으로 말려들어가 시선에서 멀어지는 부분을 빼놓고 칠합니다.

⑥ 가장 밝게 반짝거리는 부분을 제외한 나머지 부분을 면봉
으로 살살 문지릅니다. 반짝거리는 부분의 빨간색 테두리
가 너무 선명하면 어색해 보이기 때문에 반짝이는 부분의
테두리 쪽도 면봉으로 살짝 문지르면 좋습니다.

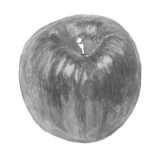

⑦ 짙은 빨간색(209번)으로 조금 더 짙은 색 무늬를 그립니
다. 이전에 빨간색으로 칠했던 부분을 다 덮지 말고 살짝
남기고 무늬를 그리면 훨씬 완성도가 높아 보입니다.

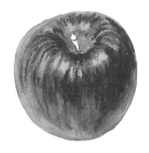

⑧ 고동색(236번)으로 꼭지 윗면을 제외한 꼭지를 칠합니다.
꼭지 그림자와 꼭지 속 왼쪽의 어두운 부분은 점을 찍듯
이 살짝 칠하고 면봉으로 문질러 자연스럽게 만듭니다.

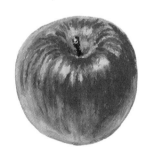

⑨ 흰색(244번)으로 테두리 부분을 살짝 칠한 후 손가락으로
문지르고, 점도 콕콕 찍습니다. 가장 밝은 사과 윗면이 반
짝이도록 흰색을 꾹꾹 눌러 얹듯이 바릅니다.

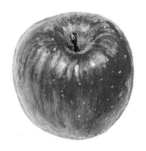

Green Apple

초록 사과

Color No.

202
225
227
229
230
236
244

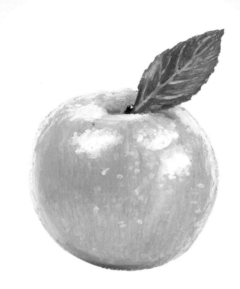

초록 사과는 빨간 사과보다 색상이 단순해서 그리기가 수월합니다. 맑은 사과의 색감을 유지하기 위해 밝은 노란색과 연두색으로 시작해서 짙은 연두색과 녹색을 추가하는 것이 좋습니다. 대신 밝은 색을 모두 덮어버리지 않도록 주의해야 합니다. 사과는 채색 방향이 정말 중요하기 때문에 과정마다 어떤 방향으로 칠했는지 잘 관찰한 후 비슷하게 칠합니다.

① 사과의 크기와 위치를 잡습니다. 사과는 위쪽을 좀 더 통통하게 그립니다.

② 꼭지와 이파리를 그립니다. 꼭지 옆면은 어둡게 채색할 것이므로 어둡게 칠하고, 이파리 테두리는 뾰족뾰족한 모양으로 그립니다.

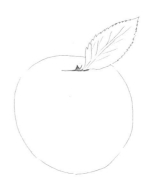

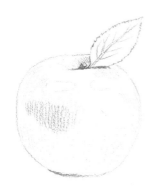

스케치 완성

가장 반짝거리는 부분을 어두운 색으로 다 칠해버리지 않도록 연하게 표시합니다. 반질반질 광이 나는 질감을 전부 진하게 칠해버리면 나중에 광을 표현하기가 더욱 어려워지므로 밝은 쪽을 피해서 칠하면 좋습니다. 어디를 밝게 하고 어둡게 할 것인지를 스케치 단계에서 표시해 놓습니다.

③ 노란색(202번)으로 이파리와 꼭지, 반짝거리는 부분을 제외한 나머지를 칠합니다.

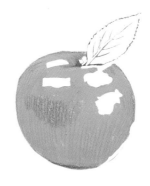

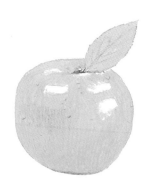

④ 연녹색(225번)으로 반짝거리는 부분과 꼭지 윗면과 옆면,
잎을 제외한 나머지 부분을 칠합니다.

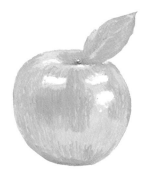

⑤ 연두색(227번)으로 나머지 부분을 칠합니다. 이때 노란색
과 연녹색으로 채색된 부분을 조금씩 남기면서 칠합니다.

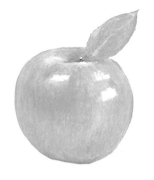

⑥ 반질반질 윤이 나 보이도록 면봉으로 살살 문지릅니다.
면봉으로 문지르면서 반짝거리는 부분을 덮어버리지 않
도록 조심합니다.

⑦ 녹색(229번)으로 이파리에서 잎맥을 제외한 부분을 칠합
니다. 뾰족뾰족한 테두리가 뭉개지지 않도록 오일파스텔
모서리를 최대한 세워서 칠합니다.

⑧ 짙은 녹색(230번)으로 잎맥 사이의 틈새를 살짝 채우면
이파리가 생생해집니다. 고동색(236번)으로 꼭지 옆면을
칠합니다.

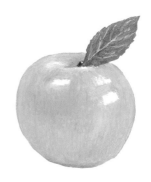

⑨ 흰색(244번)으로 사과 아래쪽을 제외한 테두리(양옆과
위)가 멀어져 보이도록 살짝 칠합니다. 사과 표면에 점을
찍어 밝은 무늬도 만들고, 가장 밝게 반짝거리는 부분에
서는 흰색을 꾹 눌러 으깨듯이 칠합니다.

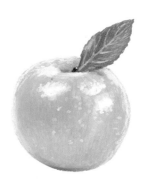

Blueberry

블루베리

Color No.

217
220
227
229
243
244

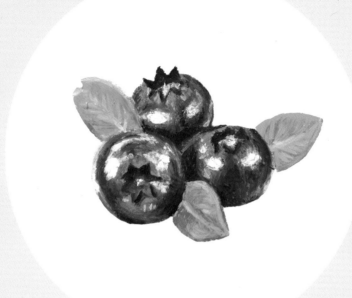

동글동글 작은 열매들이 뭉쳐 있는 블루베리는 뾰족한 별 모양 꼭지의 모서리를 따는 게 까다롭고 다른 부분은 그다지 어렵지 않습니다. 꼭지 모서리를 그릴 때와 열매의 반짝거리는 부분을 칠할 때 집중합니다. 또 열매가 작다 보니 선을 여러 방향으로 사용하면 열매가 굴곡지고 무르게 보일 수 있으므로 선 방향을 다양하게 쓰지 않는 게 좋습니다. 열매 안쪽은 가로나 세로 방향으로, 테두리는 동그란 형태를 따라서 칠합니다.

① 블루베리의 크기와 위치를 잡습니다. 동그라미 3개를 그립니다.

② 블루베리 꼭지는 6~7개의 뾰족한 삼각형으로 그립니다. 블루베리 그림에서 꼭지가 형태를 결정하는 중요한 요소이므로 꼼꼼하게 그립니다.

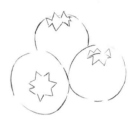

③ 이파리 3장을 그립니다.

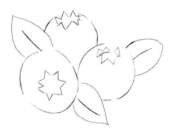

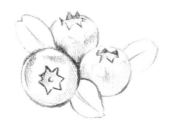

스케치 완성

스케치할 때 블루베리에서 반짝거리는 부분이나 어두운 부분을 미리 표시해 두면 채색하기가 쉽습니다. 3개의 블루베리가 맞닿는 부분은 좀 더 진하게 표시합니다.

④ 푸른빛 연보라색(217번)로 블루베리 전체를 칠합니다.

⑤ 짙은 파란색(220번)으로 스케치할 때 표시해 놓은 가장 어두운 부분과 꼭지에서 빛을 못 받아 어두운 부분을 오일파스텔 모서리를 이용해 칠합니다.

⑥ 푸른빛 연보라색(217번)로 꼭지 쪽의 빈틈을 칠합니다. ④에서 한꺼번에 칠하지 않는 이유는 한 번에 다 칠하면 스케치가 덮여 그림 형태가 바뀔 수 있기 때문입니다.

⑦ 지금까지 칠한 색들을 자연스럽게 만들기 위해 면봉으로 문지릅니다. 이때 꼭지의 삼각형이 뭉개지면 안 되니 그 부분은 피합니다.

⑧ 흰색(244번)으로 가장 밝은 부분, 그다음 밝은 부분, 반사광을 칠합니다. 가장 밝은 부분은 두세 번 눌러서 칠합니다.

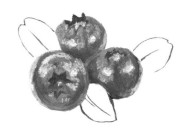

⑨ 연두색(227번)으로 이파리 전체를 칠합니다.

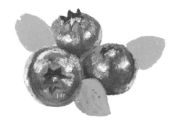

⑩ 녹색(229번)으로 이파리에서 어두운 부분과 잎맥을 칠합니다.

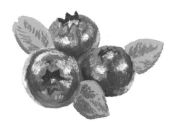

⑪ 방금 칠한 색이 자연스러워지도록 잎맥 방향으로 면봉을 문지릅니다. 이파리의 테두리도 면봉으로 문지르면 깔끔해집니다.

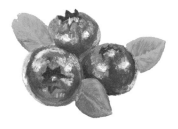

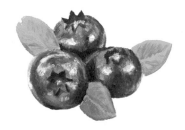

⑫ 짙은 파란색(220번)으로 가장 어두운 부분을 좀 더 어둡
게 칠하면 그림이 훨씬 선명해집니다. 이전에 칠한 부분
과 자연스럽게 섞이도록 면봉으로 살짝 문지릅니다.

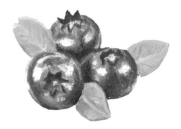

⑬ 가장 밝은 부분을 강조하면 입체감이 살아납니다. 힘을
주어 흰색(244번)을 찍어 눌러 가장 반짝이는 부분을 만
듭니다. 연노란색(243번)으로 잎맥을 한 번 더 그리면 훨
씬 생생해집니다.

Persimmon

감

Color No.

204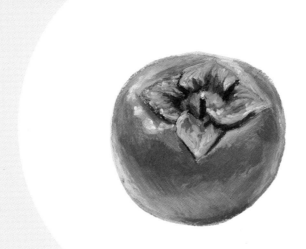
207
225
230
235
241
244

감에서는 꼭지를 그리는 것이 가장 까다롭습니다. 어떤 잎이 위에 있고 어떤 잎이 아래에 있는지 관찰하며 그립니다. 아래쪽 잎을 더 어둡게 표현하기 위해 선으로 분리하면 좋습니다. 열매에는 너무 여러 개의 색상을 사용하는 것보다 주황색 계통 색상만 사용하는 것이 자연스럽습니다. 어두운 부분은 다홍색이나 갈색으로 자연스럽게 표현할 수 있습니다.

① 감의 크기와 위치를 가늠하여 통통하고 납작한 원을 그립니다. 아래 부분을 좀 더 폭 좁게 그립니다.

② 가운데에 중심선을 긋고 꼭지를 그립니다.

③ 꼭지 주변에 4개의 잎을 그립니다. 하나의 크기가 두드러져 보이지 않게 모두 비슷한 크기로 그립니다.

스케치 완성

겹쳐 있는 4장의 잎 위치를 잘 관찰하여 아래쪽에 있는 잎의 선을 좀 더 진하게 그려요. 스케치할 때 어두운 부분을 미리 표시해 놓으면 실수하지 않고 칠할 수 있어요.

④ 밝은 주황색(204번)으로 감 전체를 칠하고, 밝은 올리브 색(241번)으로 잎을 칠합니다.

⑤ 짙은 녹색(230번)으로 스케치에서 어둡게 표시한 부분과 꼭지 옆면을 선을 따거나 칠합니다.

⑥ 선들이 자연스러워 보이도록 면봉으로 문지릅니다.

⑦ 연녹색(225번)으로 꼭지 윗면과 꼭지 주변 잎의 선을 그 립니다. 결 방향에 맞춰 선을 그리면 마른 잎의 느낌이 더 살아납니다.

⑧ 다홍색(207번)으로 열매에서 진하게 표현할 부분을 칠합니다. 이전에 칠했던 밝은 주황색을 남겨놓고 칠하면 더 반질반질한 질감으로 표현하기 쉽습니다.

⑨ 색칠한 부분을 면봉으로 문지릅니다. 면적이 넓으므로 면봉 대신 손가락이나 키친타월을 작게 접어 비벼주면 자연스럽게 표현됩니다.

⑩ 문질러서 진했던 색이 흐려지면 가운데를 다홍색(207번)으로 한 번 더 칠합니다.

⑪ 흰색(244번)으로 가장 밝은 부분을 찍고, 아래쪽을 제외한 테두리를 살짝 칠하여 곡면이 말려 들어가 멀어져 보이는 효과를 낼 수 있습니다. 짙은 고동색(235번)으로 꼭지 옆면이나 겹쳐진 아래쪽 잎의 테두리를 살짝 따주면 그림이 선명해집니다.

Mandarin

귤

Color No.

201

205

225

230

237

244

귤은 색이 단순해서 쉽게 따라 그릴 수 있습니다. 귤껍질의 무늬까지 표현하면 사실적이긴 하나 짙은 색감 때문에 지저분해 보일 수 있으므로 귤을 밝은 색상으로 표현하고 싶다면 점을 찍기 전의 단계까지만 따라하면 됩니다. 귤 껍질이 반질반질한 질감이기 때문에 살짝 광택을 넣으면 좋습니다.

① 귤을 약간 찌그러지게 그리면 실제와 비슷해 보입니다. 귤의 위치와 크기를 잡은 뒤 약간 울퉁불퉁한 동그라미를 그립니다.

② 꼭지를 표현하기 위해 가운데에 작은 동그라미와 뾰족한 여섯 개의 뿔을 그립니다.

스케치 완성

밝은 부분과 어두운 부분을 연하게 표시하여 스케치를 완성합니다. 귤껍질이 밝은 색이므로 진하게 표시하지 않습니다.

③ 밝은 노란색(201번)으로 전체를 칠합니다.

④ 밝은 노란색을 충분히 남겨놓고 가운데 주변을 주황색 (205번)으로 칠합니다.

⑤ 방금 칠한 부분을 손가락을 이용하거나 키친타월을 작게 접어 문지릅니다. 가운데에서 테두리 쪽으로 갈수록 연해지게 만듭니다.

⑥ 연녹색(225번)으로 꼭지 전체를 칠합니다. 색깔이 삐져나가지 않게 오일파스텔을 기울여 칠합니다. 짙은 녹색(230번)으로 꼭지의 어두운 부분을 표현합니다.

⑦ 주황색(205번)으로 꼭지 주변과 귤의 오른쪽 부분을 칠합니다. 색칠한 부분 근처에 점을 찍은 후 문지르면 그러데이션이 자연스럽게 표현됩니다.

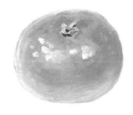

⑧ 방금 색칠한 부분을 손가락이나 키친타월을 작게 접어 문지른 다음 흰색(244번)으로 점을 찍어 밝게 만듭니다. 맑고 예쁜 귤을 원한다면 이 단계까지만 따라합니다. 좀 더 사실적인 표현을 하고 싶다면 이후 단계를 진행합니다.

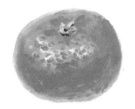

⑨ 주황색(205번)으로 귤 아래쪽을 여러 번 칠하고 꼭지 주변과 귤의 오른쪽도 약간 칠합니다.

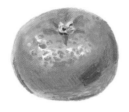

⑩ 적갈색(237번)으로 빛을 못 받는 부분을 칠합니다. 색을 약간만 어둡게 표현하고 싶다면 스치듯 살짝 선을 긋고 문지릅니다.

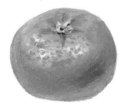

⑪ 방금 색칠한 부분을 잘 문지르고 마무리합니다.

Grape

포도

Color No.

210
212
214
215
219
237
238
244
248

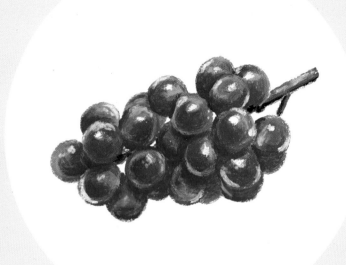

포도는 알맹이가 많아서 그리기 까다롭습니다. 여러 개의 알맹이를 그릴 때
는 먼저 그릴 부분과 나중에 그릴 부분을 나누면 좋습니다. 보통은 앞쪽에 있
는 것부터 그리고 뒤쪽에 있는 것들을 그립니다. 포도의 위치와 크기를 대략
가늠하여 앞쪽 포도알부터 그린 후 뒤에 숨어 있는 포도알을 그리면 스케치
가 쉽습니다.

 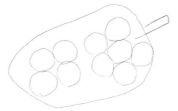 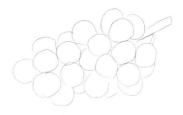

① 포도 줄기와 포도알의 전체적인 크기와 위치를 가늠하여 그립니다.

② 앞쪽에 위치한 포도알들을 그립니다. 개수가 많은 사물을 그릴 때는 구역을 나누어서 그립니다.

③ 뒤쪽에 숨어 있는 포도알들을 그립니다.

스케치 완성

포도알이 맞닿는 부분의 선을 좀 더 진하게 그리면 채색을 쉽게 할 수 있습니다. 스케치할 때 어떤 포도알이 가장 어두운지 표시해 놓으면 구분하기 쉽습니다. 밝은 색 사물을 진하게 스케치하면 나중에 채색한 후에도 거슬리지만 포도는 색이 짙어 스케치가 진해도 괜찮아요.

④ 보라색(214번)으로 반짝거리는 부분을 제외한 포도알 전체를 칠합니다. 황토색(238번)으로 포도 줄기를 칠합니다.

⑤ 자주색(210번)으로 포도알 사이와 포도알에서 반짝거리
는 부분의 반대편을 칠합니다.

⑥ 면봉으로 문질러 자연스럽게 그러데이션을 표현합니다.

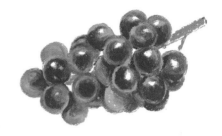

⑦ 짙은 보라색(212번)으로 포도알 사이와 포도알에서 반짝
거리는 부분의 반대편을 살짝 칠합니다. 이전에 칠한 색
을 너무 많이 덮지 않도록 조심합니다.

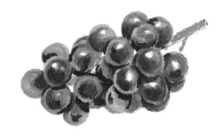

⑧ 면봉으로 잘 문지릅니다.

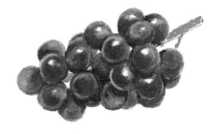

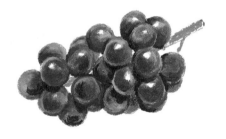

⑨ 남색(219번)으로 포도알 사이를 진하게 칠합니다. 면적이 넓어지지 않게 조금만 칠합니다.

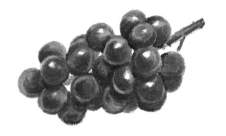

⑩ 면봉으로 문지릅니다. 적갈색(237번)으로 포도 줄기 아래쪽을 칠합니다.

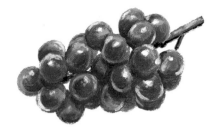

⑪ 흰색(244번)과 연보라색(215번)으로 포도알을 살짝 밝게 만들고 포도 줄기에도 흰색(244번)을 칠합니다. 검은색(248번)으로 줄기 아래쪽과 포도알 여러 개가 겹쳐진 부분을 살짝 그으면 포도가 훨씬 선명해집니다.

Tomato

토마토

Color No.

207
208
227
230
236
244

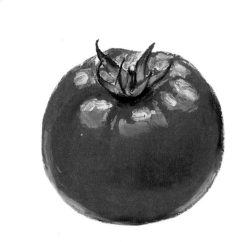

토마토는 부드러운 곡선을 잘 살리고 꼭지 쪽이 뭉툭해지지 않게 주의해서 스케치해야 합니다. 빨간색이 맑게 표현되어야 하므로 다른 색이 묻어나지 않게 조심해서 채색합니다. 토마토는 광택이 돌면 더 맛있어 보이기 때문에 가장 밝은 부분은 확 밝게 해주고, 어두운 부분의 아래쪽에도 반사광을 밝게 그립니다.

How to

① 토마토의 크기와 위치를 가늠하여 그립니다. 동그라미를 약간 찌그러지게 그려야 자연스럽습니다.

② 토마토 꼭지를 그립니다.

스케치 완성

가운데에 잔디 두 개를 그리고 그 사이에 꼭지를 그립니다. 그런 다음 왼쪽에 잔디 두 개, 오른쪽에 잔디 두 개를 그리면 토마토 꼭지 틀이 완성됩니다. 직선이 어색해 보이므로 이파리 끝을 살짝 휘어지게 수정하세요. 훨씬 자연스러워졌죠?

③ 꼭지부터 채색하면 나머지 과정이 쉬워집니다. 연두색(227번)으로 꼭지 윗면을 제외한 꼭지 전체와 이파리를 칠합니다.

④ 짙은 녹색(230번)으로 이파리 테두리와 끝부분, 가운데 꼭지의 옆면을 오일파스텔 모서리를 이용하여 아주 얇게 칠합니다.

⑤ 면봉으로 문질러 자연스럽게 만듭니다.

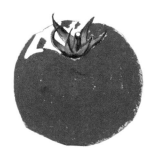

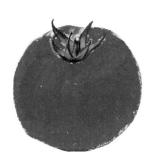

⑥ 다홍색(207번)으로 토마토 왼쪽 위를 제외한 전체를 칠합니다.

⑦ 빨간색(208번)으로 토마토 꼭지 근처와 가운데 튀어나온 부분을 세로로 칠합니다. 토마토의 맨 왼쪽과 오른쪽을 칠할 땐 곡선으로 약간 둥글게 칠합니다.

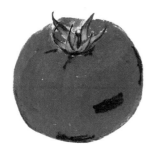

⑧ 고동색(236번)으로 꼭지 근처와 왼쪽, 오른쪽, 아래쪽, 오른쪽 아래를 살짝 칠합니다.

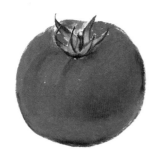

⑨ 면봉으로 고동색을 문지릅니다.

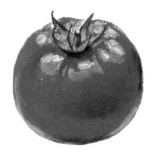

⑩ 흰색(244번)으로 가장 밝은 부분을 칠합니다.

흰색 채색
흰색을 칠할 때 명암을 조정하면 훨씬 멋진 그림이 완성됩니다. 밝은 흰색과 덜 밝은 흰색, 이렇게만 표현해도 성공이에요. 아래의 연한 보랏빛 구역은 흰색을 한 번만 칠하고 진한 보랏빛 구역은 여러 번 힘을 주어 칠합니다. 그러면 밝은 흰색과 덜 밝은 흰색으로 표현돼요. 만약 빨간색과 흰색의 경계가 두드러져 보인다면 손가락으로 살짝 문지르세요.

Watermelon

수박

Color No.

202
207
209
226
230
244
248

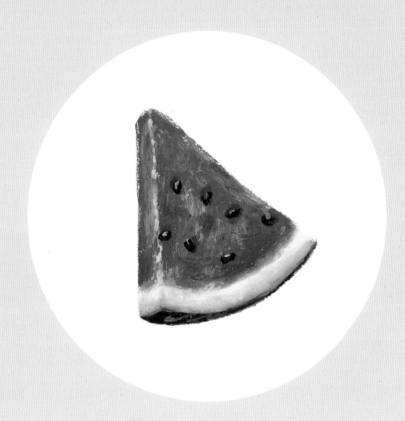

수박은 수분이 많은 과일이므로 메말라 보이지 않게 그리는 게 중요합니다. 촉촉해 보이도록 색을 맑게 유지하고 반짝이는 부분은 흰색을 아주 약하게 찍어서 표현합니다. 진한 색을 칠하고 그 위에 덧칠해서는 색을 맑게 유지하기가 어려우므로 먼저 연한 색을 칠한 후 조심해서 진한 색을 살짝 칠하는 게 관건입니다. 수박씨는 하나하나 잘 그리는 것도 중요하지만 씨 주변에 빨간색을 칠해 움푹 들어간 음영을 넣어주면 사실적으로 표현됩니다.

① 세모를 그리고 아래쪽에 곡선
2개를 그립니다.

② 옆면과 아랫면을 얇게 이어서
그립니다.

③ 수박씨 위치를 잡습니다.

스케치 완성

칼로 조각낸 수박을 그리는 것이므로 모서리를 뾰족하
게 그려야 합니다. 또 밝게 칠할 부분과 어둡게 칠할 부
분을 표시합니다. 수박씨와 껍질 쪽 바닥은 어둡게 표현
할 부분이므로 진하게 표시합니다.

④ 다홍색(207번)으로 전체를 칠합니다. 최대한 빈틈
없이 힘줘서 칠합니다. 껍질 쪽은 살짝 간격을 두
고 노란색(202번)으로 칠합니다.

⑤ 비취색(226번)으로 방금 칠한 노란색을 살짝 남겨놓고 아래쪽을 칠한 후 짙은 녹색(230번)으로 바닥면을 칠합니다.

⑥ 노란색과 비취색을 면봉으로 문질러 자연스럽게 그러데이션을 만듭니다.

⑦ 흰색(244번)으로 빨간색 위를 스쳐 가듯이 칠하고 껍질쪽에 비워둔 부분과 꺾이는 모서리 부분도 살짝 칠합니다. 위아래 빨간색과 비취색을 겹쳐서 칠하면 더 자연스럽습니다.

⑧ 흰색 선이 너무 튀지 않게 손가락으로 문지릅니다. 껍질 쪽의 비취색과 흰색이 자연스럽게 섞이도록 면봉으로 문지릅니다. 면봉을 가로로 비비면 자연스럽게 섞입니다.

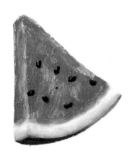

⑨ 검은색(248번)으로 수박씨를 칠합니다. 살짝 틈을 남겨둡
니다.

⑩ 흰색(244번)으로 수박씨의 밝은 부분을 표현합니다.

⑪ 짙은 빨간색(209번)으로 씨 근처를 살짝 칠하면 움푹 파
인 효과가 자연스럽게 표현됩니다. 비취색(226번)으로 껍
질에 무늬를 그리고, 흰색(244번)으로 형태가 확 꺾이는
수박의 단면에 강한 하이라이트를 만듭니다.

⑫ 짙은 빨간색(209번)으로 군데군데 스치듯이 살짝 칠합
니다. 어색해 보이지 않게 손가락으로 자연스럽게 문지
릅니다.

Eggplant

가지

Color No.

210
212
217
219
242
244
248

가지는 보라색으로 보이지만 어두운 부분은 약간 푸르스름합니다. 그래서 가지의 어두운 부분을 그릴 때 남색을 사용하면 훨씬 사실적으로 표현할 수 있습니다. 어두운 부분의 아래쪽 반사광을 밝게 그리면 반질반질한 질감을 표현하기 쉽습니다. 흰색으로 반짝이는 선도 표현합니다. 가지의 테두리가 너무 딱딱해 보이지 않도록 직선보다는 곡선을 사용합니다.

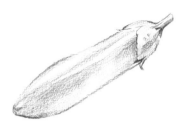

스케치 완성

① 타원 두 개가 이어진 듯한 곡
 선 형태를 그립니다.

② ㅅ 모양을 그리고 모자를 씌운
 뒤 꼭지도 그립니다.

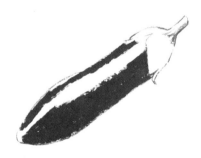

③ 자주색(210번)으로 밝은 부분을 제외한 나머지를
 칠합니다.

④ 짙은 보라색(212번)으로 가지 아래쪽의 테두리
 선을 따고 앞에서 칠한 자주색 부분을 살짝 남기
 며 칠합니다. 하얗게 비워둔 부분을 제외하고 칠
 합니다.

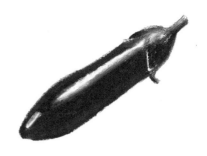

⑤ 흰색(244번)으로 하얗게 비워두었던 부분을 칠합니다.

⑥ 3가지 색이 만나는 부분을 면봉으로 문질러 자연스럽게 그러데이션을 만들고 빈틈도 채웁니다.

⑦ 남색(219번)으로 어두운 부분을 칠합니다.

⑧ 남색의 면적이 넓어지지 않도록 푸른빛 연보라색(217번)으로 흰색 부분과 주변을 칠합니다.

111

⑨ 노란빛 올리브색(242번)으로 가지 꼭지를 칠합니다. .

⑩ 검은색(248번)으로 꼭지 아래쪽과 가지 아래쪽, 가지 꼭지와 가지가 닿는 부분을 칠해 선명하게 만듭니다.

⑪ 흰색(244번)으로 가장 밝은 부분들을 한 번 더 칠합니다. 가지 꼭지에 작게 하이라이트를 만들고 곡면으로 말려 들어가는 부분에도 흰색을 스치듯 칠해주면 좋습니다.

Mushroom

버섯

Color No.

203
236
237
243
244
245
248

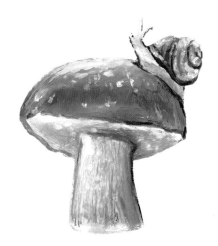

버섯은 부드러운 곡선으로 이루어져 있으므로 너무 뻣뻣한 직선으로 그리지 않도록 주의합니다. 자연스러운 색감을 위해 전체를 흰색으로 칠하고 시작하면 좋습니다. 빛이 살짝 왼쪽 위에서 비친다고 가정하고 그렸으므로 오른쪽을 어둡게 표현합니다. 버섯갓은 윗면을 쳐다보고 있으니 빛을 훨씬 강하게 받은 것처럼 그립니다. 버섯대는 원래 밝은 색이지만 갓 때문에 빛을 받지 못하므로 실제보다 살짝 어둡게 그려주면 사실적으로 표현됩니다.

① 버섯갓을 그립니다.

② 버섯대를 그립니다.

③ 버섯갓의 가운데에 곡선을 그려 갓의 위와 아래를
 나눕니다.

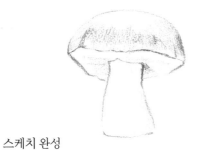

스케치 완성

빛이 들어오는 방향을 가정하고 스케치를 할 때 어둡게
표현할 부분을 표시해 놓아요.

④ 흰색(244번)으로 전체를 칠합니다.

⑤ 연노란색(243번)과 연회색(245번)으로 버섯대의
 오른쪽과 갓 아래쪽을 스치듯이 칠합니다.

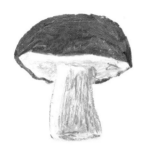

⑥ 적갈색(237번)으로 버섯갓 윗면을 칠하고 버섯대에는 스치듯이 살짝만 칠합니다.

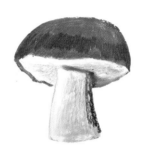

⑦ 고동색(236번)으로 버섯대의 오른쪽과 버섯갓의 아래쪽, 갓과 대가 닿는 부분의 오른쪽을 칠합니다.

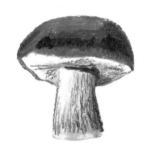

⑧ 고동색(236번)으로 버섯갓 아랫면과 버섯대를 전체적으로 스치듯이 칠합니다.

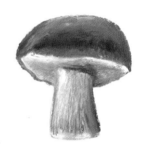

⑨ 방금 칠한 고동색이 너무 튀지 않도록 손가락이나 키친타월로 부드럽게 문지릅니다.

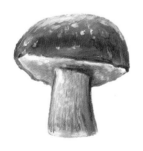

⑩ 흰색(244번)으로 버섯갓 윗면엔 강한 빛을 만들어주고 다른 곳에는 점을 콩콩 찍습니다.

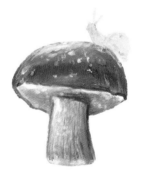

⑪ 연노란색(243번)으로 달팽이 형태를 그립니다.

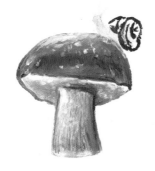

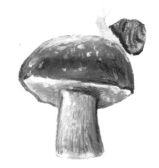

⑫ 고동색(236번)으로 달팽이집 모양을 그립니다.

⑬ 흰색(244번)으로 달팽이집을 칠합니다. 미리 그어 놓은 고동색 테두리와 섞여 자연스러운 색으로 표현됩니다.

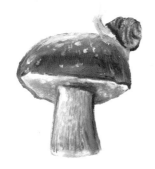

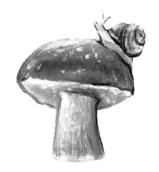

⑭ 주황빛 노란색(203번)으로 달팽이 더듬이와 머리를 뺀 몸통을 칠해 어둡게 만듭니다. 버섯과 닿는 부분은 면봉으로 문질러 자연스럽게 만듭니다.

⑮ 검은색(248번)으로 버섯과 달팽이의 어두운 부분의 테두리를 좀 더 선명하게 그려 마무리합니다.

Pumpkin

호박

Color No.

204
205
206
230
236
237
241
244

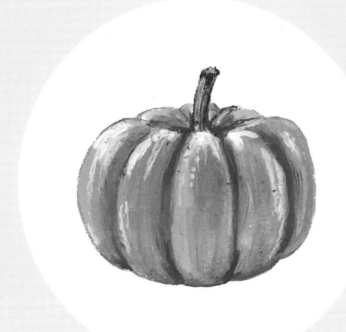

호박은 갈라지고 울퉁불퉁한 굴곡이 많기 때문에 꼼꼼하게 스케치하고 채색을 시작하는 것이 좋습니다. 동그라미부터 시작해서 꼭지를 그린 후 갈라짐을 표현하고 울퉁불퉁한 외곽을 정리하는 순으로 그리면 쉽게 완성할 수 있습니다. 형태가 여러 개로 나누어진 사물은 하나하나가 따로 놀지 않게 전체적으로 통일감 있게 칠하면 좋습니다.

① 가로가 넓은 동그라미를 연하게 그립니다.

② 꼭지를 그리고 꼭지 아래를 세 갈래로 나눕니다.
갈라지는 부분을 하나씩 그리면 간격이 안 맞을 수
있으므로 가운데부터 그립니다.

③ 자연스럽게 아래쪽으로 선을 긋습니다.

④ 갈라지는 틈새에 ㅅ 모양을 그립니다.

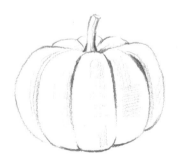

스케치 완성

스케치할 때 여러 개의 면이 맞붙어서 헷갈리는 부분은 좀 더 진하게 그리
면 채색할 때 훨씬 수월해요. 그리고 빛이 왼쪽이나 오른쪽 위에서 온다
고 가정하고 그림을 그리면 입체감을 살릴 수 있으므로 빛을 몰아주면 좋
아요. 여기서는 왼쪽 위에서 빛이 온다고 가정했기에 오른쪽 틈새를 좀 더
어둡게 스케치합니다.

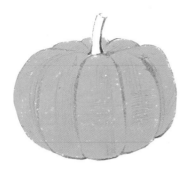

⑤ 밝은 주황색(204번)으로 꼭지를 제외한 전체를 칠합니다.

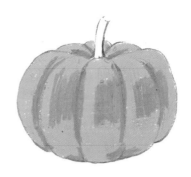

⑥ 붉은 주황색(206번)으로 스케치에서 어둡게 표시한 부분들을 칠합니다.

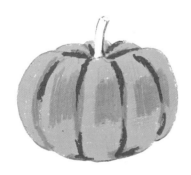

⑦ 적갈색(237번)으로 갈라지는 부분들을 진하게 그립니다. 길게 긋지 말고 짧게 그어줍니다.

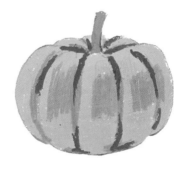

⑧ 밝은 올리브색(241번)으로 호박 꼭지를 칠합니다. 삐져나가지 않게 오일파스텔 모서리로 얇게 칠합니다.

⑨ 짙은 녹색(230번)으로 꼭지 오른쪽을 칠하고 테두리도 따 줍니다. 테두리를 다 따면 어색하므로 조금씩 선을 끊어 서 긋습니다.

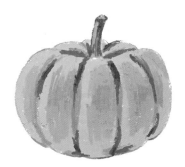

⑩ 주황색(205번)으로 붉은 주황색을 칠했던 부분의 위아래 를 칠합니다. 고동색(236번)으로 틈새를 살짝 긋습니다.

면봉 활용법
거친 테두리는 면봉으로 문지르면 깔끔하게 마무리됩니다. 오일파 스텔 색상표에는 없는 애매한 색을 사용하고 싶을 때도 여러 개의 색을 살짝 칠한 후 면봉으로 잘 문지르면 새로운 색이 펼쳐지니 면 봉이 여러모로 쓸모 있는 녀석이죠! 훅 끊어져서 어색하게 색이 차 이 나는 부분을 면봉으로 조심스럽게 문지르면 자연스러운 그러데 이션을 만들 수 있어요.

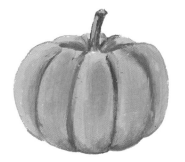

⑪ 테두리 쪽이나 너무 진하게 그어진 선을 면봉으로 문지릅 니다. 잘못 문질러 어두운 부분이 커져버리면 키친타월을 힘줘서 문질러 양을 덜어내고 주황색(205번)으로 다시 칠 합니다.

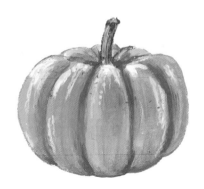

⑫ 흰색(244번)으로 힘줘서 반짝이는 부분들을 만들면 완성입니다. 면봉으로 문지르는 과정에서 색이 칙칙해진 주황색은 그 위에 주황색을 다시 칠하면 색이 선명하고 예쁜 호박이 완성됩니다.

Doughnut

도넛

Color No.

202
203
216
223
236
237
243
244

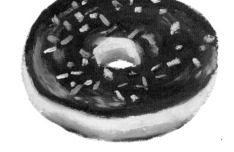

도넛은 스케치도 간단하고 채색법도 쉽습니다. 단계별로 잘 따라하면 맛있어 보이는 도넛을 쉽게 완성할 수 있습니다. 빵이 너무 타 보이지 않게 밝은 색을 유지하면서 칠합니다. 색상이 어두워지면 다시 밝은 색으로 덮어 완성합니다. 초코가 코팅된 부분은 광택이 나기 때문에 살짝 흰색을 칠하고 손가락으로 문질러 사실적인 질감을 표현할 수 있습니다.

① 가로로 넓적한 동그라미를 그리고 동그라미 안쪽에 작은 동그라미를 그립니다.

② 아래쪽에 선을 그어 빵과 초코링 구역을 나눕니다.

스케치 완성

스케치할 때 초코링에서 반짝이는 부분과 스프링클의 위치를 미리 표시해 놓으면 좋습니다.

③ 고동색(236번)으로 초코링을, 주황빛 노란색(203번)으로 빵을 칠합니다.

④ 적갈색(237번)으로 초코링을 칠하고, 빵의 바닥 쪽에 살짝 선을 그립니다.

⑤ 방금 칠한 적갈색이 자연스럽게 보이도록 면봉을 가로 방향으로 살살 문지릅니다.

⑥ 고동색(236번)으로 빵 아래쪽에서 살짝 선을 긋고 면봉으로 문지릅니다. 빵 위쪽은 연노란색(243번)으로 더 밝게 칠합니다.

⑦ 흰색(244번)을 초코링에 콕콕 찍은 다음 손가락을 이용해 도너츠 방향으로 문지릅니다. 광택이 표현됩니다.

⑧ 분홍색(216번), 노란색(202번), 청록색(223번)으로 스프링클을 표현하여 완성합니다. 다른 색을 사용해도 됩니다.

Pudding

푸딩

205
208
236
237
243
244

완성하면 너무 예쁜 푸딩입니다. 푸딩 윗면에 바른 시럽에는 주변 풍경이 비치기 때문에 주변 조명을 조금 그려주면 훨씬 사실감 있습니다. 그리고 윗면에서 옆면으로 이어지는 모서리는 날카롭게 끊어주고 윗면과 옆면 색상이 자연스럽게 이어지도록 그러데이션을 만듭니다. 윗면 테두리의 반짝거림을 흰색으로 표현하면 촉촉하고 윤기 나는 푸딩을 표현할 수 있습니다.

How to

① 옆으로 길쭉한 동그라미를 그립니다.

② 아래쪽에 비슷한 모양이지만 크기가 훨씬 큰 동그라미를 그리고 두 동그라미를 이어줍니다.

성공적인 푸딩 스케치를 위한 팁

푸딩 하나 그리는 데 과한 방법이라고 생각할지 모르나, 이런 식으로 항상 형태를 봐야 다른 어려운 형태를 그릴 때도 실수하지 않고 스케치할 수 있어요.

① 꼭짓점끼리 선을 이어 그립니다.
② 연두색으로 칠한 부분의 크기가 비슷한지 확인해요.
③ 보라색으로 칠한 부분의 모양이 비슷한지 확인해요.
④ 가운데 세로선을 긋고 아래쪽의 꼭짓점을 이은 다음 연두색으로 칠한 부분의 형태가 비슷한지 확인해요.
⑤ 하늘색으로 칠한 부분의 크기가 비슷한지 확인해요.
⑥ 형태가 바뀌는 지점을 기준으로 수직선과 수평선을 활용하면 아주 복잡하거나 양쪽이 대칭인 물체를 실수 없이 그릴 수 있어요.

①　　　　②　　　　③　　　　④　　　　⑤　　　　⑥

③ 연노란색(243번)으로 전체를 칠합니다.

④ 주황색(205번)으로 윗면 전체를 칠합니다.

⑤ 적갈색(237번)으로 아래쪽에 선을 살짝 그리고 윗면에서 스케치할 때 밝게 표시해 놓은 부분을 제외한 나머지 부분을 칠합니다.

⑥ 방금 칠한 적갈색이 자연스러워 보이도록 손가락으로 문지릅니다. 윗면을 문지르면서 자연스럽게 끌고 내려와 아래쪽의 짧은 선들이 자연스러워 보이도록 가로 방향으로 문지릅니다.

⑦ 흰색(244번)으로 양옆을 칠하고 윗면을 콩콩 찍어 광택을 표현합니다.

⑧ 흰색(244번)을 으깨듯이 발라 생크림을 만듭니다.

⑨ 고동색(236번)으로 생크림 그림자를 오른쪽에 얇게 그립니다. 어색해 보이지 않도록 손가락으로 문지릅니다.

⑩ 빨간색(208번)으로 체리를 그립니다. 오일파스텔 모서리로 아주 얇게 꼭지를 그립니다.

⑪ 흰색(244번)으로 체리 껍질을 콕콕 찍어 반짝거리게 만듭니다.

Macaron

마카롱

Color No.

209
216
235
239
244

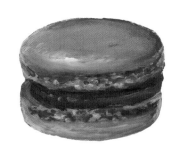

마카롱은 *꼬끄*가 엄청 부드럽다기보다 약간 단단하므로 너무 물러 보이지 않게 그리는 게 중요합니다. 밑색의 그러데이션을 잘 표현한 후 윗면의 밝은 흰색을 날카롭고 얇게, 테두리쪽 어두운 부분을 얇게 칠하면 단단한 질감이 표현됩니다. *꼬끄*의 옆면은 점을 찍듯이 표현하면 됩니다.

① 옆으로 길쭉한 동그라미 두 개를 그리고 선으로 이 어줍니다.

② 가운데에 필링이 들어가면 *꼬끄* 바닥면은 보이지 않기 때문에 필링에 가려질 *꼬끄* 안쪽은 지우고 선 3개를 그립니다.

스케치 완성

스케치할 때 필링과 *꼬끄*에서 어둡게 만들 부분을 미리 표시해 놓으면 좋아요.

③ 분홍색(216번)으로 마카롱 전체를 칠합니다.

④ 흰색(244번)으로 *꼬끄* 부분을 칠한 후 코랄색(239 번)으로 둥글게 스치듯 칠합니다.

⑤ 3가지 색이 자연스럽게 섞이도록 문지릅니다.

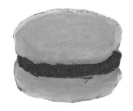

⑥ 짙은 빨간색(209번)으로 필링 부분을 칠합니다.

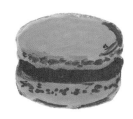

⑦ 짙은 빨간색(209번)으로 위쪽 _꼬끄_의 오른쪽 테두리와 아래쪽 _꼬끄_의 바닥면 테두리를 그립니다. 또 _꼬끄_ 옆면에 여러 개의 점을 찍으면 우둘투둘한 질감이 표현됩니다.

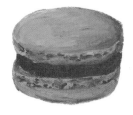

⑧ 면봉으로 선 부분을 테두리 방향으로 살살 문지릅니다. 옆면은 면봉으로 점 찍듯이 지나가면 훨씬 더 원하는 질감으로 표현할 수 있습니다.

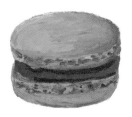

⑨ 짙은 고동색(235번)으로 필링과 _꼬끄_가 닿는 쪽에 선을 그리고 우둘투둘한 _꼬끄_ 옆면의 오른쪽에 점을 살짝 찍습니다. 너무 많이 찍으면 색이 어두워져서 맛이 없어 보일 수 있습니다.

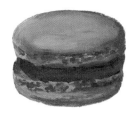

⑩ 짙은 고동색이 튀어 보이지 않도록 면봉으로 톡톡 문지릅니다.

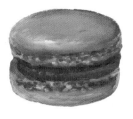

⑪ 흰색(244번)으로 양쪽 테두리를 칠해서 곡면이 멀어져 보이도록 만듭니다. _꼬끄_의 우둘투둘한 옆면에 흰색 점을 찍고 _꼬끄_의 윗면에도 흰색을 칠하면 입체감이 생깁니다.

Ice cream
아이스크림

Color No.

203
209
216
236
237
238
244

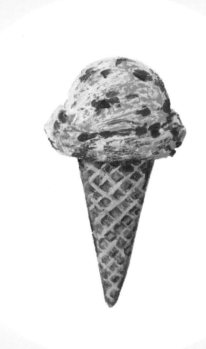

시원한 아이스크림 속에 박힌 딸기와 바삭바삭한 아이스크림콘을 표현해 보겠습니다. 아이스크림보다는 콘을 그리기가 더 어렵습니다. 콘의 무늬를 일정하게 맞춰서 그리는 게 중요합니다. ㄷ자 모양을 많이 그린다고 생각하면 콘을 완성하는 것이 그나마 수월합니다. 아이스크림과 콘이 닿는 쪽은 그늘지기 때문에 살짝 어둡게 표현하면 훨씬 사실적으로 보입니다.

① 역삼각형을 길쭉하게 그리고 그 위에 동그라미가 살짝 들어가게 그립니다.

② 아이스크림 양이 좀 더 많아 보이도록 동그라미 아래쪽에 띠를 그립니다.

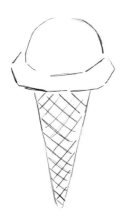

③ 콘 무늬의 간격을 일정하게 그립니다.

> **Tip** 아이스크림이 차지하는 양에 따라 시점이 바뀔 수 있으므로 수평선을 긋고 어느 정도 튀어나와 있는지 관찰하고 그립니다.

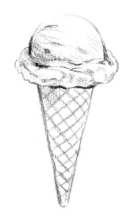

스케치 완성

스케치할 때 어두운 부분을 미리 표시해 놓으면 채색하기 쉽습니다. 다른 형태끼리 맞붙거나 형태가 크게 꺾이는 부분을 진하게 표시합니다.

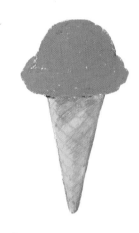

④ 분홍색(216번)으로 아이스크림 부분을, 주황빛 노란색(203번)으로 콘 부분을 칠합니다.

⑤ 황토색(238번)으로 콘의 오른쪽을 칠하고 손가락으로 문지릅니다.

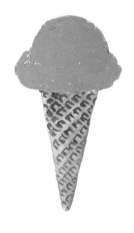

⑥ 적갈색(237번)으로 콘 부분에 ㄷ 모양을 그려 넣습니다.

⑦ 면봉으로 콘 부분의 선들이 어색해 보이지 않게 문지릅니다. 면봉에 묻은 색으로 콘의 양쪽 테두리를 살짝 정리합니다.

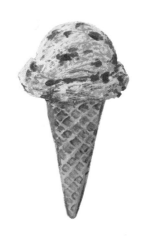

⑧ 흰색(244번)으로 아이스크림 부분에 이전에 칠한 분홍색을 남기면서 스치듯이 칠합니다.

⑨ 짙은 빨간색(209번)을 콕콕 찍어 아이스크림에 박힌 딸기를 그립니다. 군데군데 스치듯이 살짝 선을 그으면 좀 더 사실적으로 표현됩니다.

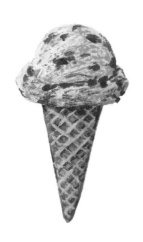

⑩ 아이스크림이 콘보다 훨씬 크기 때문에 콘에 그림 자가 생깁니다. 고동색(236번)으로 아이스크림 덩어리 아래의 콘 부분에 살짝 선을 긋고 손가락으로 문지릅니다.

Croissant

크루아상

Color No.

203
236
237
238
243
244

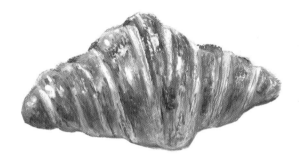

빵을 그릴 때 중요하게 생각해야 하는 건 전체적으로 갈색을 칠하고 그 위에
흰색을 텁텁하게 칠하지 않아야 한다는 것입니다. 갈색을 칠한 뒤 흰색이나
연노란색 같이 흰색이 많이 섞인 색을 사용하면 색이 탁해지기 때문에 맛있
는 음식이나 색상이 밝은 사물을 그릴 때 주의해야 합니다. 밝은 색부터 칠하
고 조금씩 진한 색을 올려 채색합니다.

① 마름모를 그립니다.

② 크루아상은 가운데가 불룩 튀어나와 있기 때문에 가운데부터 그립니다.

③ 가운데부터 완성해 나갑니다.

> **Tip** 형태가 복잡한 스케치를 할 때는 가운데 선을 긋고 양옆의 크기를 맞추거나 가운데에 있는 형태를 먼저 완성한 후 양옆을 그려나가면 훨씬 안정적입니다.

④ 양옆에 있는 덩어리들을 그립니다.

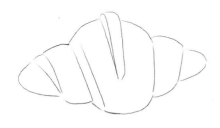

⑤ 양옆의 끝부분을 그립니다.

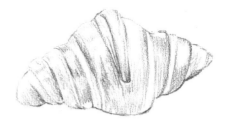

스케치 완성

스케치할 때 빛을 가장 많이 받거나 색 자체가 밝은 부분을 빼놓고 나머지를 선으로 칠해 놓으면 채색하기 수월합니다. 특히 형태가 복잡하면 테두리 쪽이 흐지부지되는 경우가 많으니 테두리를 확실하게 그리세요.

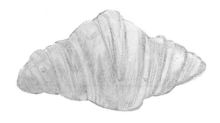

⑥ 연노란색(243번)으로 전체를 칠합니다.

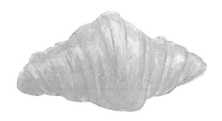

⑦ 주황빛 노란색(203번)으로 가장 빛을 많이 받는 부분을 제외하고 전체를 칠합니다.

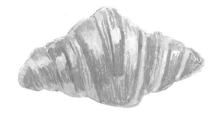

⑧ 황토색(238번)으로 크루아상 결을 따라 선을 그립니다. 색 자체가 밝거나 빛을 받는 쪽을 제외한 나머지 부분을 칠합니다.

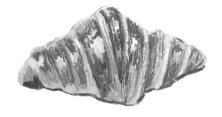

⑨ 적갈색(237번)으로 아래쪽 테두리에 선을 그립니다. 맨 위쪽과 아래쪽은 비워두고 크루아상의 결 방향으로 칠합니다.

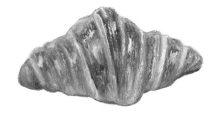

⑩ 면봉으로 결 방향대로 문지릅니다.

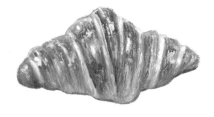

⑪ 흰색(244번)으로 윗면에 점을 찍어 밝게 만듭니다.

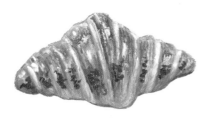

⑫ 적갈색(237번)과 고동색(236번)으로 아래쪽에 점
을 찍어 어둡게 만듭니다.

⑬ 면봉을 문질러 자연스럽게 만듭니다.

Baguette

바게트

Color No.

203
236
237
238
243
244

보기만 해도 빵 냄새가 폴폴 나는 듯한 바게트. 생각보다 형태를 잡는 스케치
가 까다로울 수 있으므로 차분하게 순서대로 따라 그립니다. 바게트의 질감
은 약간 메말라 있는 게 특징입니다. 빵 껍질이 촉촉해 보이지 않도록 마지막
에 손톱으로 살짝 스쳐 갈라지게 표현하면 훨씬 사실적인 바게트를 그릴 수
있습니다.

① 길쭉한 동그라미를 그립니다.

② 4개의 칸을 그립니다.

③ 어렵지만 뒤로 넘어가는 부분의 형태를 정확하게 그려야 바게트 모양이 나옵니다. 가장 위쪽 스케치를 지우고 자연스럽게 감싸며 넘어가는 모양을 그립니다.

스케치 완성

스케치할 때 바닥에 닿는 아랫면과 무늬가 넘어가는 면에서 빛을 등지는 부분들에 진한 선을 그어 어두운 부분을 표시합니다. 윗면의 밝은 부분을 빼고 전체적으로 칠해 놓습니다.

④ 연노란색(243번)으로 전체를 칠합니다.

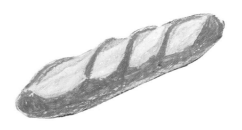

⑤ 황토색(238번)으로 움푹 파인 4개의 칸을 빼고 전체를 칠합니다.

⑥ 적갈색(237번)으로 반죽이 뒤로 넘어가는 부분과 가운데 아래쪽을 칠합니다.

⑦ 면봉을 이용해서 테두리쪽을 전체적으로 문지르고 안쪽에 칠한 3가지 색깔이 자연스러워 보이도록 살살 문지릅니다. 면봉에 묻은 색이 윗면을 살짝 스치듯 지나가게 합니다.

⑧ 황토색(238번) 모서리를 세워 윗면을 스치게 합니다.

⑨ 전체적으로 색상이 흐려졌으니 ⑥번에서 적갈색(237번)으로 했던 작업을 한 번 더 합니다.

⑩ 고동색(236번)으로 바게트 아랫면과 윗면에서 넘어가는 부분의 빛을 못 받아 어두운 부분들을 칠합니다. 윗면에서는 살짝 스치듯이 지나가게 합니다.

⑪ 면봉으로 문질러 자연스럽게 만듭니다.

⑫ 흰색(244번)으로 윗면에서 밝은 부분을 만듭니다.

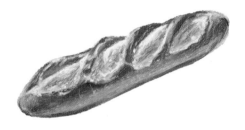

⑬ 연노란색(243번)으로 윗면을 찍어 누르듯이 힘을 가해 좀 더 밝은 부분을 많이 만듭니다.

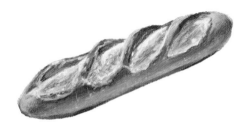

⑭ 주황빛 노란색(203번)으로 윗면에서 색이 탁해져 맛없어 보이는 부분에 조금씩 칠합니다.

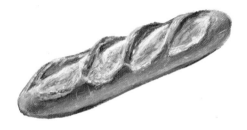

⑮ 손톱으로 살짝 긁어 건조한 바게트의 질감을 살립니다.

Strawberry cake
딸기 케이크

Color No.

203
208
209
227
228
236
238
243
244
245

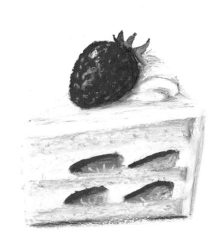

부드러운 생크림과 촉촉한 시트, 군데군데 맛있는 딸기까지 박혀 있는 딸기 케이크를 그려보겠습니다. 필요한 과정까지만 따라 그리면 됩니다. 하얀 생크림과 케이크 시트가 너무 어두워지지 않도록, 딸기 씨를 너무 과하게 표현하지 않도록 주의합니다.

① 삼각형 2개를 그리고 선으로 이어줍니다. 필요 없는 아래
쪽 삼각형의 선들을 지우고 형태를 정리합니다.

 Tip 안정감 있는 모양을 그리려면 이렇게 보이지 않는 속을 그렸다
 가 지우는 게 좋습니다.

② 케이크 윗면에 딸기와 생크림의 위치를 잡습니다.

③ 케이트 시트와 크림 자리를 선을 그려 나눕니다.

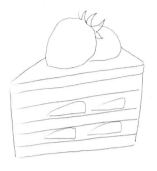

④ 딸기 꼭지를 그린 다음 크림 속에 박힌 딸기를 그립니다.

스케치 포인트

기울기가 심한 형태를 그릴 때는 어느 정도 기울일지 가늠하기가 쉽지 않습니다. 이럴 때는 수평선을 긋고 여백의 삼각형을 보며 기울기를 가늠하면 훨씬 쉬워요.

스케치 완성

딸기 씨와 크림에 딸기가 닿으면 생기는 그림자를 살짝 그립니다. 생크림 형태도 조금 더 명확하게 그리고 어두운 형태끼리 만났을 때 좀 더 어두운 부분을 구분해 놓습니다.

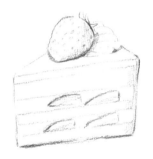

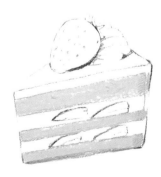

⑤ 연노란색(243번)으로 시트를 칠합니다.

⑥ 흰색(244번)으로 크림 부분을 칠합니다. 시트에 박힌 딸기까지 칠합니다.

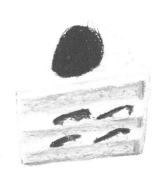

⑦ 황토색(238번)과 주황빛 노란색(203번)으로 시트에 점을 찍고 테두리 쪽에서 살짝 선을 따줍니다.

⑧ 빨간색(208번)으로 딸기와 시트에 박힌 딸기들을 칠합니다.

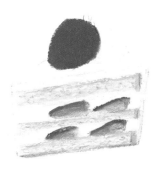

⑨ 면봉으로 케이크 위의 딸기 전체를 문지릅니다. 시트에 박힌 딸기의 빨간색과 흰색도 자연스럽게 섞이도록 문지릅니다.

⑩ 짙은 빨간색(209번)으로 위쪽 딸기의 아래쪽과 딸기 씨 주변에 점을 찍어 음영을 만듭니다.

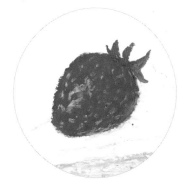

⑪ 흰색(244번)으로 위쪽 딸기에 점을 콕콕 찍고 아래쪽 테두리도 스치듯이 지나가 반사광을 만듭니다.

⑫ 밝은 녹색(228번)으로 딸기 꼭지를 칠합니다.

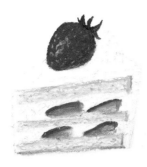

⑬ 흰색(244번)으로 크림 부분을 찍어 누르듯 발라 크리미한 질감을 표현합니다. 여기까지만 해도 딸기 케이크가 완성됩니다.

⑭ 크림에 좀 더 음영을 넣고 싶다면 따라합니다. 연회색(245번)으로 케이크 오른쪽 옆면과 윗면, 위쪽 딸기가 닿는 그림자와 크림 테두리를 칠합니다.

⑮ 생크림이 너무 차가워 보이지 않도록 연노란색(243번)이나 황토색(238번)을 아주 조금만 칠해 면봉으로 문지릅니다. 고동색(236번)을 딸기 그림자나 크림 그림자 부분, 시트 모서리에 살짝 발라 어둡게 만듭니다.

⑯ 생크림의 색이 너무 진해졌다면 흰색(244번)을 추가해서 더 밝게 만들고, 시트에 박힌 딸기에도 선을 좀 더 그려 디테일을 살립니다. 연두색(227번)으로 딸기 꼭지에 색을 추가하면 완성됩니다.

Cupcake

컵케이크

Color No.

206
209
210
216
223
235
236
237
244

맛있는 초코 컵케이크를 그려보겠습니다. 스케치를 할 때 빵을 감싼 유산지 컵이 일그러지지 않도록 뾰족한 형태를 하나씩 그립니다. 유산지 컵의 테두리가 뭉개지지 않게 조심하면서 그리는 게 관건입니다. 여기서는 초코 컵케이크를 그리는 방법을 알아보는데, 이 방법을 변형하면 다양한 케이크를 그릴 수 있습니다.

How to

① 동그라미를 그린 다음 아래쪽
에 동그라미를 살짝 덮는 컵을
그립니다.

② 동그라미 위에 크림 한 덩이와
체리를 그립니다.

③ 크림을 디테일하게 그립니다.

스케치 완성

유산지 컵은 칠하면서 그리기 어려운 형태이므로 스케치 단계
에서 그려야 해요. 컵 형태를 관찰하면 옆쪽으로 갈수록 뾰족한
간격이 훨씬 좁아지는 걸 알 수 있어요. 가운데 부분의 간격은
널널하지만 옆면으로 갈수록 간격이 좁아지도록 그립니다.

스케치 포인트
양쪽 형태가 대칭되는 사물을 그릴 때는 가운데를 반으로 나누는 선을 그려 형태를 쪼개서 봅니다. 양쪽 형태가 비슷한지
비교하면 형태를 쉽게 수정할 수 있어요. 수직선과 수평선으로 사각형을 만든 다음 여백의 모양을 보고 양쪽을 비교하는
방법도 정말 유용합니다.

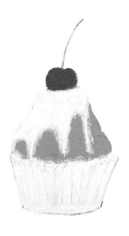

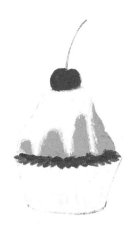

④ 유산지 컵과 시럽은 흰색(244번)으로, 크림은 분홍색(216번)으로 칠합니다. 체리는 짙은 빨간색(209번)으로 칠합니다.

⑤ 힘들게 그린 스케치가 날아가 버리기 전에 짙은 고동색(235번)으로 유산지 컵 윗면의 형태를 깔끔하게 오려내면서 안쪽의 빵 부분까지 칠합니다.

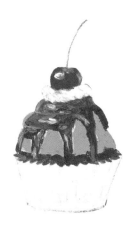

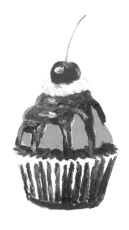

⑥ 짙은 고동색(235번)으로 초코 시럽을 만듭니다. 흰색(244번)으로 체리 왼쪽 윗면과 초코 시럽의 반짝임을 표현합니다. 시럽 왼쪽에 곡면으로 말려 들어가 멀어지는 테두리에는 흰색을 스치듯 바른 다음 손가락으로 문지릅니다. 흰색을 으깨듯 발라 체리 아래 크림을 입체적으로 만듭니다.

⑦ 짙은 고동색(235번)으로 유산지 컵 아래쪽과 구겨진 부분에서 접혀 들어간 안쪽 면에 해당하는 부분에 선을 긋습니다. 선을 끝까지 긋지 않고 위쪽을 살짝 남겨놓으면 이후에 유산지 컵의 질감을 표현하기가 훨씬 쉽습니다.

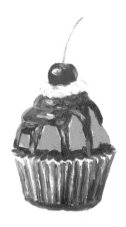

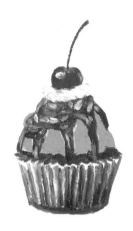

⑧ 짙은 고동색(235번) 선이 어색하게 튀지 않도록 밑에 발라놓은 흰색과 잘 섞이게 면봉으로 고동색 선을 그어놓은 방향으로 문지릅니다. 여기까지 그려도 완성입니다.

⑨ 장식을 추가하고 싶다면 이후 단계를 따라합니다. 초코 시럽 위에 붉은 주황색(206번), 청록색(223번), 짙은 빨간색(209번), 흰색(244번) 스프링클을 만듭니다.

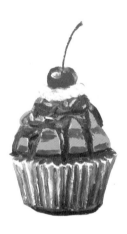

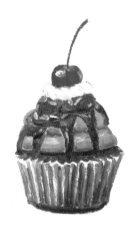

⑩ 짙은 고동색(235번)으로 컵 바닥, 시럽의 어둠, 크림 그림자 등 가장 어두운 부분의 선을 따서 정리합니다. 흰색과 고동색이 섞여 맛이 없어 보이는 초코 시럽 부분은 고동색(236번)이나 적갈색(237번)으로 좀 더 칠합니다. 자주색(210번)으로 분홍색 크림의 아래쪽에 선을 그어 음영을 만듭니다.

⑪ 자주색 선이 자연스러워 보이도록 면봉으로 둥글게 문지릅니다. 흰색(244번)으로 분홍색 크림의 밝은 부분을 칠하면 완성입니다.

Americano

아메리카노

Color No.

235
236
238
244
246
248

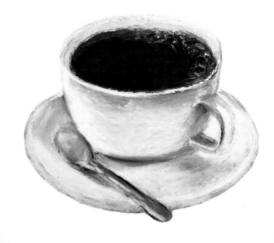

따뜻한 아메리카노 한 잔. 대칭을 맞추기가 어렵기 때문에 형태를 그릴 때 원을 반으로 나누어 양쪽이 비슷한지 확인하고 또 확인하며 그려야 합니다. 잔받침과 커피잔 바닥을 반으로 나누었을 때 양쪽이 비슷한지 확인하며 그립니다.

① 잔받침부터 그립니다. 가로로 선을 그어 반으로 나누었을 때 아래쪽이 좀 더 동그란 동그라미를 그립니다.

② 커피잔 윗면은 잔받침보다 약간 세로가 좁은 작은 동그라미로 그립니다. 커피잔 바닥은 잔받침과 비슷한 모양으로 그리고 커피잔 윗면과 바닥을 선으로 이어 그립니다.

> **Tip** 사각형을 그린 다음 양쪽 여백을 비슷하게 그립니다. 가운데 선을 긋고 양쪽 모양을 확인하며 그리면 훨씬 안정적인 스케치를 할 수 있어요. 수직선과 수평선을 마음껏 활용합니다.

③ 커피잔 윗면에 선을 하나 더 그어 두께감을 만들고 커피잔 속에 선을 그려 잔에 담긴 커피를 표시합니다.

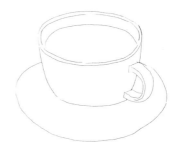

④ 커피잔의 손잡이를 그립니다.

⑤ 잔받침 위에 스푼을 그립니다.

스케치할 때 어둡게 표현할 부분을 미리 표시해 놓으면
채색이 훨씬 쉬워져요.

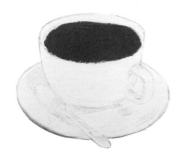

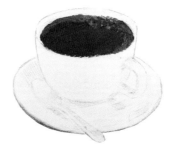

⑥ 흰색(244번)으로 커피잔과 잔받침을 모두 칠하고
짙은 고동색(235번)으로 커피 부분을 칠합니다.

⑦ 고동색(236번)으로 커피의 가운데 부분을 칠해 살
짝 밝게 만듭니다. 황토색(238번)으로 테두리에 선
을 그리고 오른쪽에 점을 찍어 거품을 표현합니다.

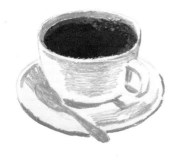

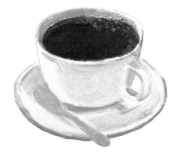

⑧ 회색(246번)으로 커피잔의 어두운 부분과 스푼을
칠합니다.

⑨ 흰색과 회색이 자연스럽게 섞이도록 면봉으로 살
살 문지릅니다.

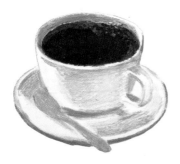

⑩ 커피잔과 잔받침에 칠해놓은 회색이 차가워 보이니 황토색(238번)을 스치듯이 칠합니다. 스푼은 제외합니다.

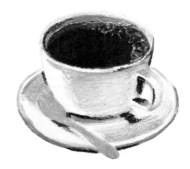

⑪ 짙은 고동색(235번)으로 빛을 가장 못 받는 부분의 테두리에 선을 그어 형태를 선명하게 만듭니다. 흰색(244번)으로 커피 거품에 점을 찍어 입체적인 거품을 표현합니다.

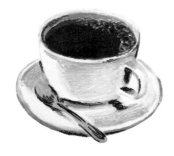

⑫ 검은색(248번)으로 스푼에 선을 그려 어두운 부분을 만듭니다.

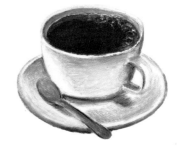

⑬ 앞에서 칠한 짙은 고동색과 검은색이 자연스러워 보이도록 면봉이나 손가락으로 문지릅니다.

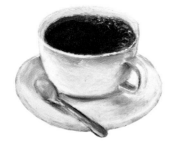

⑭ 음영을 넣다가 색이 너무 어두워졌다면 전체적으로 흰색(244번)을 칠합니다. 본인이 표현하고 싶은 밝기로 표현합니다.

Cafe latte

카페라떼

Color No.

219

223

235

238

244

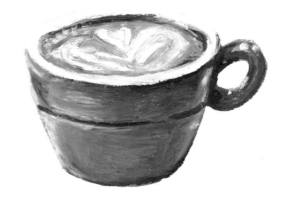

카페라떼 그림에서는 찻잔을 그리는 게 까다롭기 때문에 그림에서 멀찍이
떨어져 찻잔의 양쪽이 대칭되는지 확인하면서 그려야 합니다. 컵 형태가 마
음에 들게 잡혔다면 손잡이를 그립니다. 아무리 형태를 잘 그려도 오일파스
텔로 채색하다 보면 자꾸 색상이 삐져나가고 어그러지기 때문에 긴장을 놓
지 않고 채색해야 합니다.

How to

① 컵 형태를 그립니다.

② 컵 두께를 표현하고 손잡이도 그립니다.

스케치 포인트

인공물은 형태가 조금만 틀어져도 티가 나므로 가운데 선을 긋고 사물 안쪽에서도 양쪽을 확인하고 사물 바깥의 여백도 나누어서 확인합니다. 다음과 같이 수직선과 수평선을 활용하면 대칭을 맞추기가 수월해요.

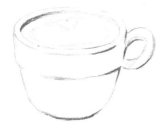

스케치 완성

형태가 바뀌는 모서리는 좀 더 진한 선으로 강조해요. 빛이 어느 쪽에서 들어오는지 설정하고 빛을 못 받는 부분은 좀 더 어둡게 그립니다. 여기서는 왼쪽 위에서 빛이 들어온다고 가정하고 그린 스케치라 오른쪽을 어둡게 그렸습니다.

③ 컵 윗면은 흰색(244번)으로, 옆면과 손잡이는 청록색(223번)으로 칠합니다.

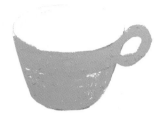

④ 청록색으로 칠한 부분에서 빛을 받지 못해 어두운 부분을 남색(219번)으로 칠합니다.

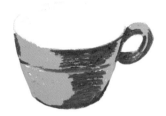

⑤ 넓은 부분은 손가락이나 키친타월로, 좁은 부분은 면봉으로 문지릅니다. 황토색(238번)으로 라떼에서 하얗게 남기고 싶은 부분을 제외한 나머지를 칠합니다.

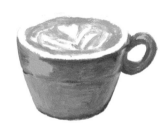

⑥ 흰색(244번)으로 컵 표면을 칠해서 밝게 만들고 라떼의 거품에 점을 찍어 자연스럽게 만듭니다. 짙은 고동색(235번)으로 라떼 윗면에 테두리를 살짝 그리면 훨씬 선명해집니다.

⑦ 면봉으로 라떼 윗면을 살짝 문질러 정리합니다.

Level up

앞에서 연습한 소품 예제들을 이용해 스케치북을 예쁘게 채워보세요.

Cafe latte & Croissant

Color No.

카페라떼 219, 223, 235, 238, 244, 248 **접시 / 스푼** 245, 248 **크루아상** 237, 238, 243, 244 **배경** 241

Fruit Basket

Color No.

바나나 202, 225, 228, 235, 238, 244 **귤** 205, 206, 225, 228, 244 **사과** 202, 206, 207, 208, 209, 225, 236, 238, 242, 244
체리 209, 224, 244 **포도** 210, 212, 215, 219, 220, 244 **바구니** 236, 238 **배경** 240, 245

CLASS
LEVEL 3

귀여운
동물 그리기

이제 좀 더 밀도 있는 스케치에 도전해 보세요. 복잡한 형태의 대상을

어떻게 그릴 수 있는지에 대한 작가의 자세한 스케치 노하우를 담았습니다.

동물의 눈, 코, 입 같이 세밀한 부분도 작가의 설명대로 그리다 보면

귀여운 표정의 동물 그림이 완성됩니다. 처음엔 감이 안 올 수 있지만

쉬운 예제부터 천천히 따라 그리다 보면 자연스럽게 익숙해지도록

설명하고 있으니 걱정하지 말고 따라오세요.

이 책에서는 형태를 최대한 단순화하는 방법을 사용하여 그림을 그립니다. 사물의 크기와 위치를 대충 어림잡아 그린 다음 형태에서 가장 튀어나온 곳을 기준으로 사각형을 만들고 그 안의 여백을 바라보는 방법으로 스케치합니다. 테두리만 보고도 스케치를 잘한다면 굳이 이런 방법을 사용하지 않아도 되지만, 테두리만 보고는 스케치가 마음대로 되지 않는다면 이 방법을 사용해 보세요. 여기서는 3가지 스케치 방법을 소개합니다. 자신에게 가장 맞는 방법으로 연습합니다.

방법1 단순화하기

복잡한 형태를 최대한 단순화시키는 연습을 하세요.

방법 2 여백 보기

대충 그린 사물의 형태가 어색하다면 가장 튀어나온 곳을 기준으로 사각형을 만들고 테두리 바깥쪽이 어떻게 생겼는지 여백을 확인하면 좋습니다.

조각내기

종이와 보고 그리는 대상을 촬영한 사진을 같은 비율로 두고 8등분이나 16등분으로 조각내어 형
태를 그립니다. 아주 복잡한 형태나 한눈에 들어오지 않을 정도로 크기가 큰 그림을 그릴 때 추천
합니다. 다음과 같이 조각을 내서 각각의 조각이 어떻게 생겼는지를 살펴서 퍼즐을 맞춘다는 생각
으로 그리면 아주 복잡한 형태도 쉽게 그릴 수 있습니다.

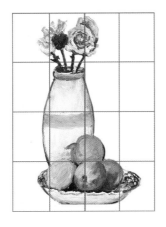
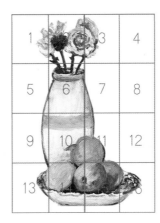

이 방법은 종이와 보고 그리는 이미지의 비율이 다르면 형태가 어긋납니다. 종이와 이미지의 비율
이 다르다면 종이가 아닌 이미지에 맞춰서 조각을 내야 합니다.

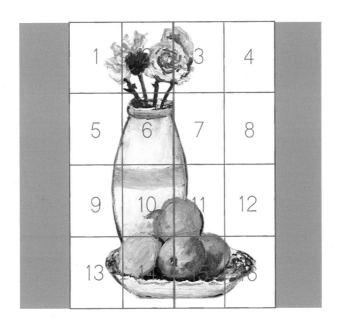

스케치 레슨에서 배운 것을 적용해서 사과를 스케치해 보겠습니다.

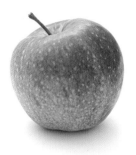

① 사과의 위치를 대충 잡습니다.

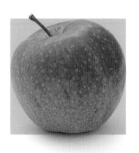

② 사과에서 가장 튀어나온 부분을 기준으로 사각형을 그립니다.

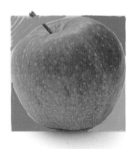

③ 여백의 모양을 확인합니다.

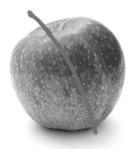

④ 사과 꼭지의 기울기가 조금만 어긋나도 어색해지므로 기울기를 확인하고 스케치합니다. 기울기는 짧은 선으로 확인하는 것보다 꼭지를 긴 선으로 이어 꼭지가 사과의 어디쯤을 관통하는지를 살펴본다면 좀 더 정확한 형태를 그릴 수 있습니다.

이번에는 사과 두 개를 스케치해 보겠습니다. 여백 보기 방법은 물체가 두 개 이상일 때 특히나 빛을 발합니다.

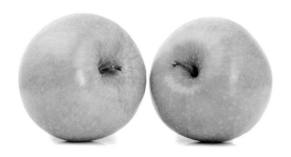

① 사과 두 개의 크기와 위치를 가늠하여 잡습니다.

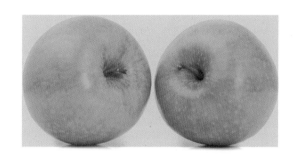

② 사과 두 개를 묶어서 가장 튀어나온 부분을 기준으로 사각형을 그립니다.

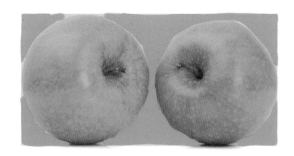

③ 여백 모양을 확인합니다.

Dog's face
강아지 얼굴

Color No.

239

244 ⚪

245 ⚫

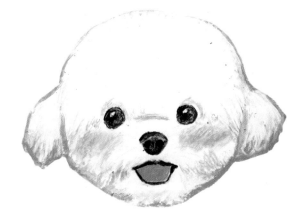

단 3가지 색으로 강아지 얼굴을 완성해 보겠습니다. 밝은 털을 표현할 때는
전체적으로 흰색을 칠하고 시작하면 좋습니다. 회색으로 털을 표현하다가
색이 너무 어두워지면 한 번 더 흰색으로 덮습니다. 칠하고 덮기를 반복하면
밝은 색깔의 털을 표현할 수 있습니다. 눈과 코는 연필로 그리면 쉽게 완성할
수 있습니다.

① 얼굴과 귀의 크기와 위치를 잡습니다.

② 눈과 코의 위치를 잡습니다. 눈과 코 사이의 간격
이 좁아야 귀엽습니다.

③ 입의 형태를 잡습니다.

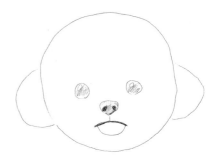

④ 눈과 코의 형태를 구체화시킵니다.

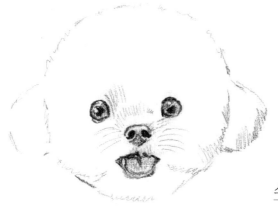

스케치 완성

눈 코 입 스케치 방법

① 코 가운데에 점을 찍고 양쪽 눈의 위치를 잡습니다. 양쪽 입꼬리와 눈의 위치가 비슷한지 확인합니다.

② 코 가운데에 점을 찍고 입의 크기를 확인합니다. 눈과 코의 간격을 확인합니다.

③ 양쪽 귀의 위아래를 가로선으로 연결하여 선이 눈, 코, 입의 어디쯤을 통과하는지 확인합니다. 눈, 코, 입이 얼굴 전체
　에서 차지하는 면적이 얼마나 되는지도 확인합니다.

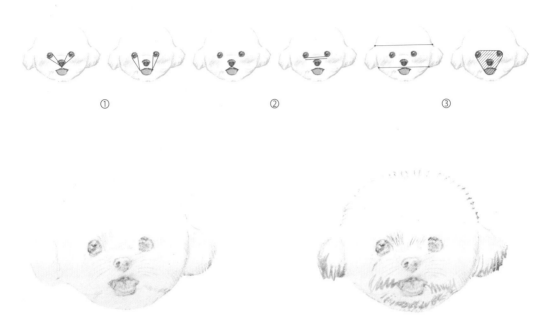

①　　　　　　　　②　　　　　　　　③

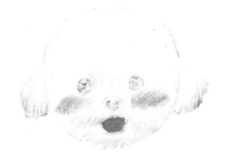

⑤ 흰색(244번)으로 전체를 칠합니다.

⑥ 연회색(245번)으로 조금이라도 어두운 부분과 테
　두리에서 털 방향대로 선을 그립니다.

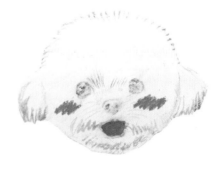

⑦ 코랄색(239번)으로 볼과 입을 칠합니다.

⑧ 손가락으로 볼을 문지릅니다.

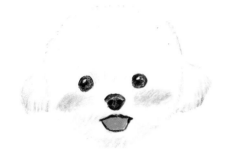

⑨ 연필로 눈, 코, 입을 그립니다. 밝은 그림을 그리고 싶다면
여기까지 해도 완성입니다.

눈과 코 그리기

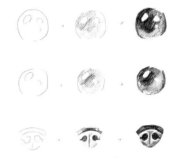

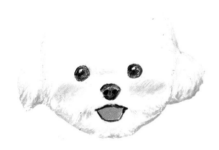

⑩ 좀 더 명암을 넣고 싶다면 연회색(245번)으로 귀와
턱 아래를 털 방향으로 좀 더 칠합니다.

⑪ 더욱 선명하게 만들고 싶다면 연회색(245번)으로
형태의 테두리에 선을 그립니다.

Cat's face
고양이 얼굴

고양이는 동그란 얼굴에 뾰족한 귀, 큰 눈이 특징입니다. 오일파스텔만으로
는 섬세하게 표현하기 어려우므로 오일파스텔로 채색 후 연필을 이용하여
자세하게 표현합니다. 여기서는 흰색 털의 고양이를 그렸지만 털을 다른 색
으로 바꾸고 무늬도 넣으면 다양한 종류의 고양이를 그릴 수 있습니다. 사람
이나 고양이를 실제와 비슷하게 그리고 싶다면 눈과 코의 간격이나 눈 사이
의 간격을 꼼꼼하게 관찰해야 합니다.

① 얼굴과 귀의 크기와 위치를 잡습니다.

② 눈, 코, 입의 위치를 잡습니다.

③ 눈과 귀를 좀 더 꼼꼼하게 그립니다.

④ 아이라인과 콧구멍 같이 가장 진하게 칠할 부분을 표시합니다.

스케치 완성

눈 코 입 스케치 방법

① 코 가운데를 기준으로 눈의 위치를 확인합니다. 눈과 코 사이의 간격도 확인합니다.

② 양쪽 귀 끝에 점을 찍고 선을 이어 여백을 확인하면 형태를 뜨는 것이 수월합니다.

 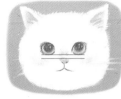 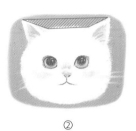

① ②

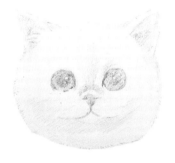

⑤ 흰색(244번)으로 얼굴 전체를 칠합니다.

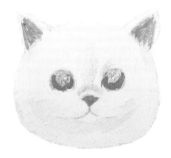

⑥ 코랄색(239번)으로 코와 귀를, 청록색(223번)으로 눈을 칠합니다.

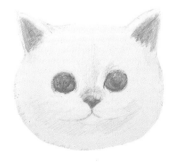

⑦ 면봉으로 앞에서 칠한 눈과 귀를 문지릅니다.

⑧ 눈을 연필로 자세히 묘사합니다. 콧구멍과 입도 그립니다.

눈 그리기

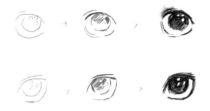

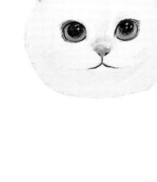

⑨ 연노란색(243번)과 황토색(238번)으로 콧등과 귀를 살짝 칠합니다. 흰색 고양이로 두고 싶다면 생략해도 됩니다.

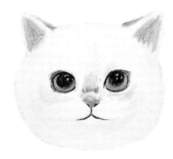

⑩ 코랄색(239번)으로 볼을 칠하고 귓속도 한 번 더 칠합니다.

⑪ 볼에 칠한 코랄색을 문질러 자연스럽게 만듭니다.

⑫ 분홍색(216번)으로 배경을 칠합니다. 배경은 다른 색으로 바꾸어도 됩니다.

⑬ 흰색(244번)으로 얼굴 테두리의 잔털과 수염을 그립니다.

Fox's face

여우 얼굴

Color No.

237
244
245
248

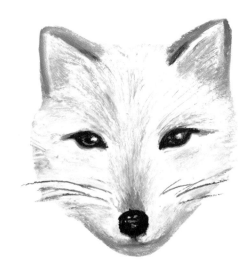

여우는 눈, 코, 입의 거리가 먼 것이 특징입니다. 그래서 눈과 코 사이를 멀찍이 그립니다. 여우의 눈매는 다른 동물들에 비해 가로로 길어 그 특징을 잘 살리면 좋습니다. 여기서는 하얀 북극여우를 그렸으나 털색을 갈색이나 황토색으로 바꾸면 갈색 여우도 그릴 수 있습니다.

How to

① 얼굴과 귀의 크기와 위치를 가늠하여 형태를 잡습니다.

② 눈과 코의 위치를 잡습니다.

③ 눈과 귀를 좀 더 자세히 그립니다.

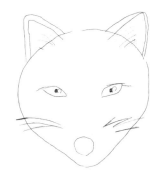

④ 귓속 털과 수염을 그립니다.

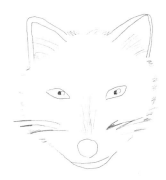

⑤ 형태의 테두리를 털로 처리합니다.

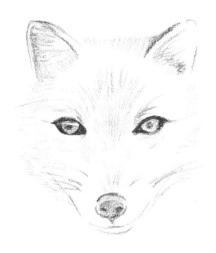

스케치 완성

눈 코 입 스케치 방법

① 형태를 대략 4등분하여 각 조각의 모양을 확인합니다.

② 코 가운데에 점을 찍고 눈과 귀의 위치를 확인합니다.

③ 눈과 코 사이의 간격을 확인합니다.

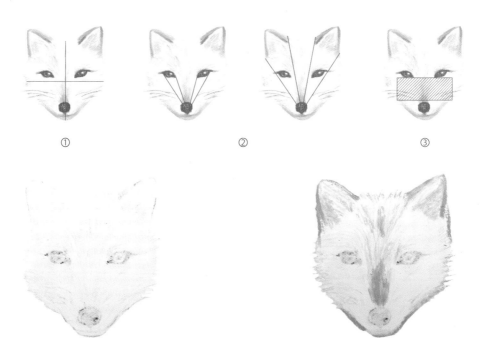

① ② ③

⑥ 흰색(244번)으로 얼굴 전체를 칠합니다.

⑦ 연회색(245번)으로 형태의 테두리와 가운데를 칠해 짙은 털을 표현합니다.

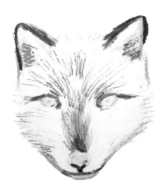

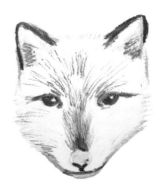

⑧ 검은색(248번)으로 눈가, 입가, 귀에 테두리 선을 그린 다음 털 방향대로 선을 한올 한올 그립니다.

⑨ 적갈색(237번)으로 눈동자를 칠합니다. 반짝이는 흰색 부분을 피해서 칠해야 하지만 만약에 흰색을 덮어버렸다면 다시 흰색(244번)으로 만듭니다.

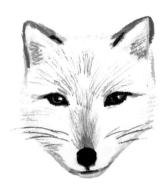

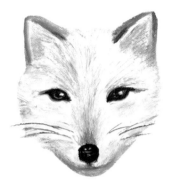

⑩ 검은색(248번)으로 코와 동공을 칠하고 눈가에 선을 그어 짙은 눈매를 만듭니다.

⑪ 면봉으로 털 방향대로 한올 한올 문질러 정리합니다. 색이 너무 짙어지면 흰색(244번)으로 덮습니다. 흰색으로 코의 반짝임을 만들어주면 코가 촉촉해 보입니다. 검은색(248번)으로 수염을 그리면 완성됩니다.

Lion's face

사자 얼굴

Color No.

205
206
236
237
243
244
248

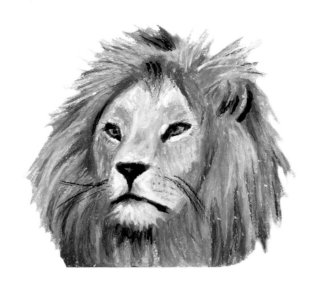

사자는 주둥이의 폭이 넓고 풍성한 털을 가지고 있는 게 특징입니다. 햇빛을 머금은 듯한 황갈색 털이 잘 표현되도록 그립니다. 정면이 아닌 반측면의 얼굴을 그릴 때는 코와 눈의 가운데를 지나는 세로선을 꼭 그어놓고 양쪽 기울기와 위치를 확인해야 합니다. 눈에서는 위로 올라간 눈꼬리를 잘 살려서 스케치합니다.

① 사자의 얼굴과 갈기의 크기와 위치를 가늠하여 2
개의 동그라미를 그립니다.

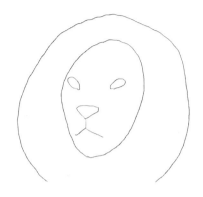

② 눈, 코, 입의 위치를 잡습니다.

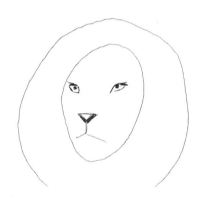

③ 눈과 코를 좀 더 선명하게 그립니다.

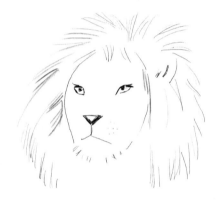

④ 갈기의 테두리 선을 지우고 털 을 그립니다.

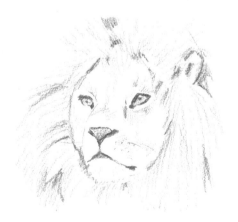

스케치 완성

① ②

⑤ 연노란색(243번)으로 얼굴 전체를 칠합니다.

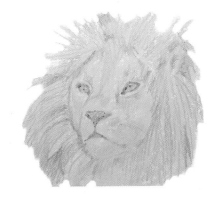

⑥ 주황색(205번)으로 앞에서 칠한 연노란색 위를 듬성듬성 칠합니다. 갈기는 털 방향대로 칠합니다.

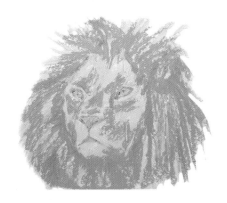

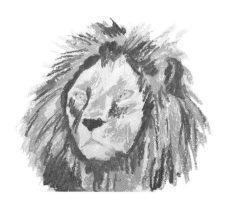

⑦ 적갈색(237번)으로 코를 칠하고 갈기털도 그립니다. 스케치했던 테두리에 선을 그리면 형태가 선명해집니다.

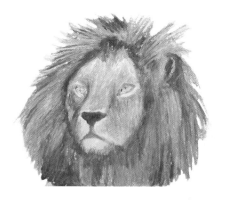

⑧ 면봉으로 이전에 칠한 3가지 색이 잘 섞이도록 털 방향으로 문지릅니다.

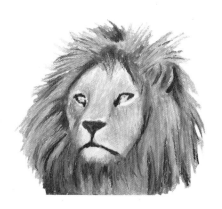

⑨ 고동색(236번)으로 눈가, 입가, 갈기의 어두운 부분에 선을 그립니다.

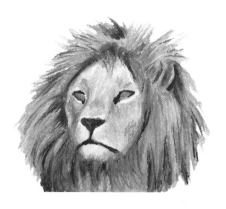

⑩ 더 정열적으로 표현하기 위해 붉은 주황색(206번)으로 눈을 칠하고 갈기 군데군데를 칠합니다.

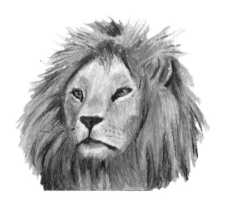 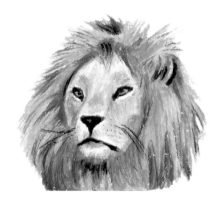

⑪ 연필로 눈과 속눈썹, 수염 자국, 그리고 긴 수염을 그립니다.

⑫ 더 짙게 표현하고 싶은 부분에는 검은색(248번)을 사용합니다. 수염이나 눈가, 입, 빛을 받지 못해 어두운 부분에 선을 그립니다.

Tip 붉게 표시한 부분을 흰색(244번)으로 살짝 스치면 눈이 훨씬 맑아 보입니다.

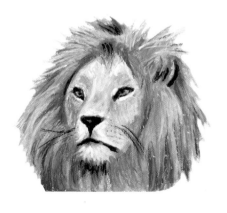

⑬ 흰색(244번)으로 눈가, 입가, 이마, 갈기 부분에 살짝 선을 그리거나 점을 찍어 빛을 받고 있는 느낌을 표현합니다.

Panda's face

판다 얼굴

Color No.

205

244

248 ●

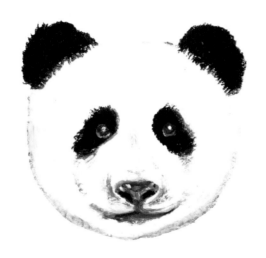

판다는 하얀 얼굴에 까만 눈과 귀를 가진 것이 특징입니다. 하얀 얼굴에 명암을 넣다가 너무 어두워지지 않게 조심해야 합니다. 눈과 코, 입가를 연필로 그리면 표현하기 쉽습니다. 얼굴 테두리의 털이 한올 한올 살아 있으면 훨씬 자연스럽습니다. 오일파스텔로 털을 디테일하게 표현하는 게 어려우면 칠하고 싶은 면적보다 약간 좁게 칠한 후 면봉으로 한올 한올 그어서 표현합니다.

How to

① 얼굴과 귀의 크기와 위치를 잡습니다.

② 눈과 코의 위치를 잡습니다.

③ 눈의 얼룩무늬와 입의 형태를 잡습니다.

④ 눈과 코의 형태를 좀 더 자세하게 그립니다.

스케치 완성

눈 코 입 스케치 방법

① 코 가운데에 점을 찍고 눈의 위치를 확인합니다.

② 눈과 코 사이의 간격을 확인합니다.

③ 양쪽 귀 끝에 점을 찍고 선을 이어 양쪽 귀가 비슷한 위치에 있는지 확인합니다.

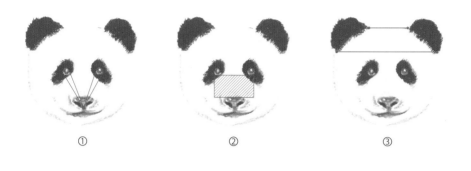

① ② ③

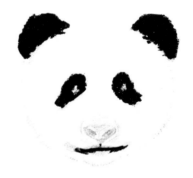

⑤ 흰색(244번)으로 얼굴 전체를 칠합니다.

⑥ 검은색(248번)으로 눈의 얼룩무늬와 귀, 입을 칠합니다.

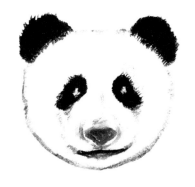

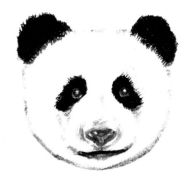

⑦ 면봉을 이용하여 검은 털의 테두리 부분을 털 방향
대로 문질러 좀 더 사실적으로 만듭니다. 면봉에
묻은 색으로 얼굴 명암을 표현합니다.

⑧ 눈과 코를 연필로 그립니다. 흰색(244번)으로 코에
점을 찍어 촉촉하게 표현합니다.

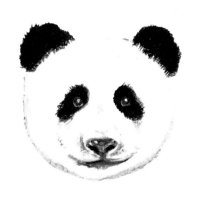

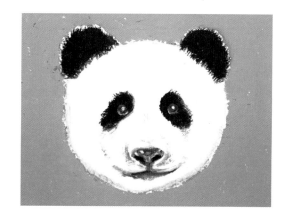

⑨ 명암을 만들다가 얼굴이 때 탄 것처럼 표현되었다
면 다시 흰색(244번)을 칠합니다.

⑩ 주황색(205번)으로 배경을 칠합니다. 배경색은 다
른 색으로 바꾸어도 됩니다.

True seal's face

물범 얼굴

Color No.

222
243
244
245

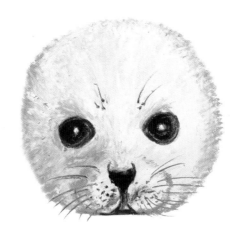

물범은 하얗고 동그란 얼굴에 큰 눈이 특징입니다. 여기서는 흰색을 좀 더 다채롭게 표현하는 법을 소개합니다. 전체적으로 흰색으로 칠해도 충분히 귀엽습니다. 하지만 흰색에 다른 색을 약간 더하면 미묘한 느낌을 살릴 수 있습니다. 색상이 너무 튄다면 다시 흰색으로 덮으면 됩니다. 흰색이 밋밋해 보여 다른 색을 살짝 추가하고 싶을 때 사용하면 좋은 방법입니다.

How to

① 얼굴과 코, 입의 위치를 잡습니다.

② 눈의 위치를 잡습니다.

③ 눈을 좀 더 꼼꼼하게 그립니다.

스케치 완성

눈 코 입 스케치 방법

① 코 가운데에 점을 찍고 눈의 위치를 확인합니다. 눈과 코 사이의 간격도 확인합니다.

② 얼굴에서 눈과 코가 차지하는 면적을 확인합니다.

① ②

④ 흰색(244번)으로 얼굴 전체를 칠합니다.

⑤ 연회색(245번)으로 왼쪽만 어둡게, 털 방향대로 칠합니다. 빈틈없이 칠하면 얼굴색이 어두워질 수 있으니 듬성듬성 칠합니다.

⑥ 연노란색(243번)으로 얼굴 가운데 부분에서 털 방향대로 선을 그립니다.

⑦ 면봉으로 털 방향대로 문지릅니다.

⑧ 흰색(244번)으로 전체를 다시 칠합니다. 하늘색(222번)으로 선을 살짝 털 방향대로 그립니다.

⑨ 키친타월로 하늘색이 이전에 칠한 색들과 자연스럽게 섞이도록 문지릅니다.

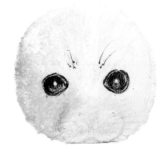

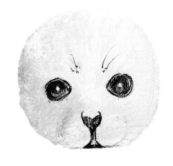

⑩ 연필로 눈을 자세하게 묘사합니다.

⑪ 연필로 코와 입을 그립니다.

눈 그리기

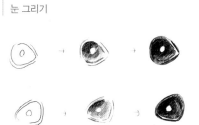

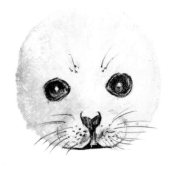

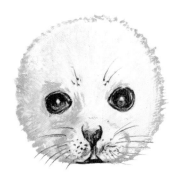

⑫ 연필로 수염과 수염 자국을 그립니다. 여기까지만
해도 완성입니다.

⑬ 그림을 좀 더 선명하게 만들고 싶다면 연회색(245
번)으로 테두리의 털 방향대로 선을 그리고, 왼쪽
에 약간의 명암을 추가합니다.

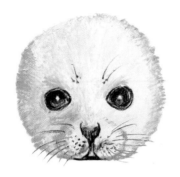

⑭ 면봉으로 살살 털 방향대로 문지릅니다.

⑮ 색이 얼룩덜룩해진 부분에는 흰색(244번)을 털 방향대로 다시 칠해 정리합니다.

Lesser panda's face

레서판다 얼굴

레서판다는 털 색이 다양한 게 특징입니다. 갈색, 흰색, 검은색 털이 섞여 있어서 어디까지가 흰색이고 어디까지가 갈색인지 잘 표시해 놓고 그려야 합니다. 특히 흰색 털 부분에 다른 색이 묻지 않도록 조심해야 합니다. 눈과 코는 연필로 그리는데, 연필 색보다 더 진한 색을 원한다면 검은색 오일파스텔을 살짝 추가합니다.

How to

① 얼굴과 주둥이의 크기와 위치를 잡습니다.

② 눈, 코, 입의 위치를 잡습니다.

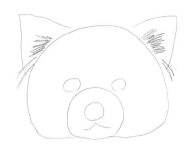

③ 귓속 털을 그립니다.

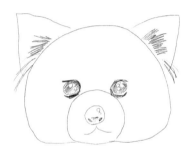

④ 눈과 코를 좀 더 자세하게 그립니다.

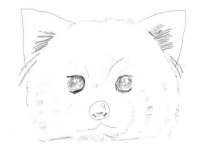

⑤ 털색이 확 바뀌는 구역들을 표시합니다.

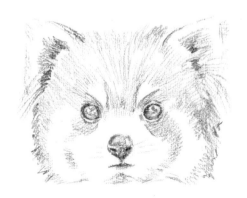

스케치 완성

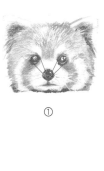 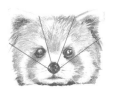 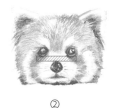 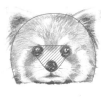

① ②

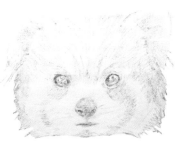

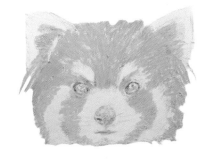

⑥ 흰색(244번)으로 얼굴 전체를 칠합니다.

⑦ 주황빛 노란색(203번)으로 눈과 코, 흰색 털 부분을 제외한 나머지를 털 방향대로 칠합니다.

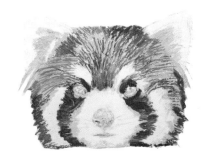

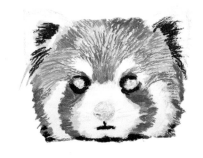

⑧ 적갈색(237번)으로 주황빛 노란색으로 칠한 부분을 약간씩 남기면서 털 방향대로 칠합니다.

⑨ 짙은 고동색(235번)으로 눈가, 입, 얼굴 아래쪽의 테두리를 그립니다. 귀 부분은 털 방향대로 그립니다.

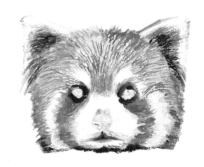

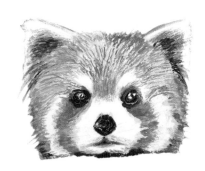

⑩ 테두리가 너무 뭉툭하게 칠해진 부분을 얇게 보이 ⑪ 연필로 눈과 코를 묘사합니다.
도록 면봉으로 문질러 모양을 바꿉니다.

눈과 코 그리기

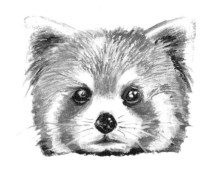

⑫ 흰색(244번)으로 군데군데 털들을 추가하고 긴 수
염을 그립니다. 수염은 검은색(248번)이나 연필로
완성합니다.

Dolphin

돌고래

Color No.

244
246
247
248

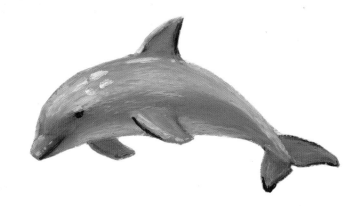

돌고래는 반질반질 윤기가 나야 하므로 채색을 여러 방향으로 하지 않아야
합니다. 한 방향으로 칠하면 윤기가 흐르는 질감을 쉽게 표현할 수 있습니다.
돌고래는 전체적으로 곡선 형태라서 바로 앞에서는 잘 그린 것처럼 보여도
멀리서 보면 찌그러져 보일 수 있습니다. 가까이서만 보고 그리지 말고 멀리
떨어져 확인하면서 그림을 그립니다.

How to

① 돌고래의 크기와 위치를 가늠하여 형태를 잡습니다.

② 돌고래의 등지느러미와 가슴지느러미의 위치를 잡습니다. 가슴지느러미를 등지느러미의 약간 앞에 그립니다.

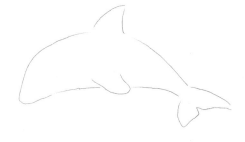

③ 꼬리지느러미를 그립니다.

④ 반대편 가슴지느러미와 눈, 주둥이도 그립니다.

형태가 복잡할 때는 가장 튀어나온 부분들을 이어 사각형을 만들고 2등분하여 여백 모양을 확인합니다. 형태선 밖의 여백뿐만 아니라 형태선 안쪽 모양도 확인할 수 있습니다. 이렇게 조각내서 형태를 확인하면 훨씬 정확하게 형태를 볼 수 있습니다.

가슴지느러미를 기준으로 눈의 위치를 확인합니다. 주둥이의 위치는 점을 찍고 세로선을 그어서 정확하게 파악할 수 있습니다. 주둥이의 기울기도 짧은 선보다는 긴 선으로 확인하는 게 훨씬 쉽습니다.

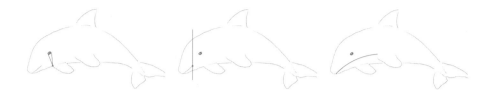

스케치 완성

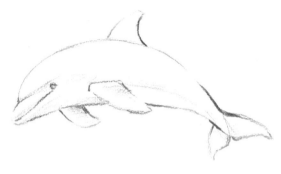

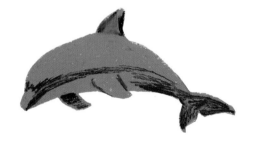

⑤ 짙은 회색(247번)으로 전체를 칠합니다.

⑥ 검은색(248번)으로 어두운 부분을 표시합니다.

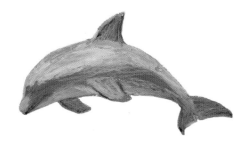

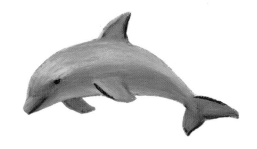

⑦ 회색(246번)으로 윗면과 반사광을 밝게 만듭니다.

⑧ 좁은 면은 면봉으로, 넓은 면은 키친타월이나 손가락으로 문지릅니다. 검은색(248번)으로 눈과 주둥이, 지느러미 테두리를 따줍니다.

⑨ 흰색(244번)으로 가장 밝게 반짝이는 부분을 만들어 윤기 나는 질감을 극대화시킵니다.

Killer whale

범고래

범고래의 등은 검은색이고 배는 흰색이라 색상 경계가 뚜렷합니다. 검은색이 흰색 쪽으로 삐져나가면 수정하기가 쉽지 않으므로 색상 구역을 넘어가지 않도록 조심스럽게 칠해야 합니다. 몸 옆쪽의 흰색 무늬도 잘 피해서 칠합니다. 주둥이는 선을 길게 그린 다음 몸통을 기준으로 위치를 확인하면 쉽게 그릴 수 있습니다.

How to

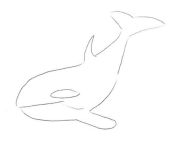

① 고래의 크기와 위치를 가늠하여 형태를 잡습니다.

② 지느러미와 입의 위치를 잡습니다.

③ 형태를 좀 더 곡선으로 다듬고 흰색 무늬로 칠할 부분을 표시합니다.

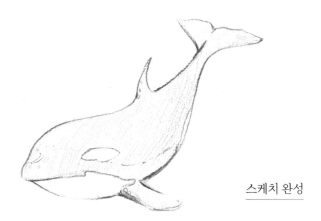

스케치 완성

① 꼬리지느러미 가운데와 등지느러미의 위치, 가슴지느러미와 등지느러미의 위치를 확인합니다.
② 주둥이는 긴 선을 그어 몸통에서 어디쯤에 위치하는지 확인하세요.

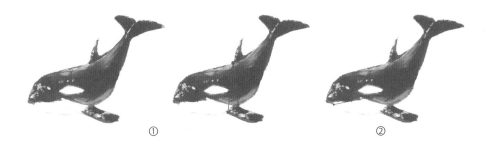

① ②

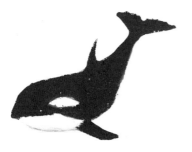

④ 흰색(244번)으로 가슴과 옆구리, 흰색 무늬를 칠합니다. 연회색(245번)으로 가슴 맨 아래쪽에서 선을 살짝 긋습니다. 까만 등과 지느러미는 우선 남색(219번)으로 칠합니다.

⑤ 검은색(248번)으로 등과 지느러미를 칠합니다. 모두 다 칠하지 않고 안쪽만 칠합니다.

⑥ 면봉으로 검은색과 남색이 잘 섞이도록 문지르고 흰색(244번)으로 군데군데 점을 찍습니다. 맨 위와 맨 아래를 흰색으로 살짝 긋고 손가락으로 문지르면 입체감이 살고 광택도 표현됩니다.

⑦ 코발트블루(221번), 하늘색(222번), 청록색(223번)으로 배경을 칠합니다. 꼬리 왼쪽에서 빛이 들어온다고 가정하므로 꼬리의 왼쪽 여백을 크게 남깁니다.

⑧ 고래 주변을 키친타월과 면봉으로 꼼꼼하게 문질러 배경을 채웁니다.

⑨ 흰색(244번)으로 물결과 빛을 표현합니다.

⑩ 물결과 빛에 넣은 선의 방향대로 손가락으로 스치듯이 문지르면 물결과 빛이 좀 더 자연스러워집니다. 흰색(244번)으로 점을 많이 찍으면 바닷속 고래의 움직임이 자연스럽게 표현됩니다.

Penguin

펭귄

Color No.

202
206
217
244
247
248

펭귄의 털은 짧아서 한올 한올 그릴 필요가 없습니다. 등이 검고 배가 하얗기 때문에 검은색과 흰색의 경계를 어떻게 할 것인지 표시한 다음에 칠하면 좋습니다. 펭귄 부리는 기울기를 신경 써서 그립니다. 부리의 테두리는 연필로 정리하면 깔끔합니다.

How to

① 펭귄의 크기와 위치를 잡습니다.

② 날개와 꼬리의 위치를 잡습니다.

③ 배와 등의 색이 완전히 다르므로 선으로 구분하고, 귀를 그립니다.

④ 테두리 선을 지우개로 털어내고 곡선 형태를 좀 더 꼼꼼하게 그립니다.

⑤ 발과 부리를 그립니다.

스케치 완성

① 몸통에서 제일 튀어나온 부분을 이어 사각형을 만들고 여백을 확인합니다.
② 사각형을 4등분하여 펭귄을 4조각으로 나누면 형태를 쉽게 확인할 수 있습니다.
③ 부리같이 툭 튀어나온 형태를 그릴 때도 여백을 확인하면 좋습니다.

①

②

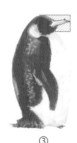

③

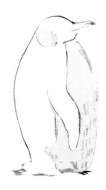 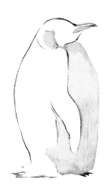

⑥ 흰색(244번)으로 귀와 배를 칠하고, 푸른빛 연보라색(217번)으로 털을 그립니다.

⑦ 푸른빛 연보라색이 너무 튀지 않도록 면봉을 이용해 털 방향으로 문지릅니다. 노란색(202번)으로 가슴, 귀, 부리를 칠합니다.

 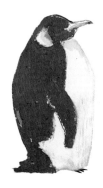

⑧ 붉은 주황색(206번)으로 귀와 부리를 살짝 칠합니다.

⑨ 짙은 회색(247번)으로 등, 날개, 꼬리, 얼굴을 칠합니다.

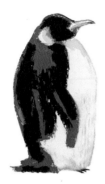

⑩ 검은색(248번)으로 이전에 칠해놓은 회색을 다 덮지 않으면서 얼굴과 몸통을 군데군데 칠합니다. 그런 다음 면봉으로 문지릅니다.

⑪ 흰색(244번)으로 점을 찍어 털의 반짝임을 표현합니다. 부리나 테두리는 연필이나 검은 색연필로 살짝 선을 그어 정리하면 선명하고 깔끔합니다.

Crocodile

악어

Color No.

235
238
242
244
246
247
248

악어는 실제로 보면 무섭지만 그림으로 그릴 때는 표현법이 재미있는 동물입니다. 표현 과정에서 점을 찍는 부분이 나오는데, 점의 개수가 너무 적으면 질감을 표현하기 어려우므로 천천히 많은 점을 찍는 게 중요합니다. 눈이나 이빨이 뭉툭하면 악어 특유의 매서운 느낌을 살릴 수 없으므로 연필을 이용해서 모서리를 정리하는 것이 좋습니다.

① 악어의 형태를 최대한 단순하게 만들어 크기와 위치를 잡습니다.

② 입의 위치를 잡습니다.

③ 눈의 위치를 잡습니다.

④ 얼굴의 굴곡을 세밀하게 그립니다.

⑤ 큰 이빨의 위치를 잡습니다.

⑥ 큰 이빨 주변에 작은 이빨들을 그립니다.

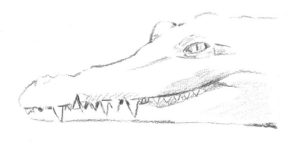

스케치 완성

다른 곳보다 어둡거나 움푹 파인 부분을 빗금으로 표시해 놓으면 나중에 채색하기가 쉽습니다.

① 전체 형태를 사각형으로 그리고 가로세로 비율을 맞춘 다음 악어를 제외한 나머지 여백의 크기를 확인합니다. 사각형의 가운데쯤에 악어의 반대쪽 눈이 위치하기 때문에 그 지점을 점으로 찍고 나머지 형태의 위치를 확인하는 방법도 좋아요.

② 양쪽 눈의 기울기를 확인합니다. 기울기를 잘 모르겠다면 양쪽 끝을 선으로 이어보세요. 그러면 기울기가 한눈에 보여요. 주둥이의 위치에도 선을 길게 그어 기울기를 확인합니다.

① ②

⑦ 흰색(244번)으로 전체를 칠합니다.

⑧ 황토색(238번)으로 점을 찍습니다.

⑨ 짙은 고동색(235번)으로 황토색 점 주변에 또 점을 찍습니다.

⑩ 회색(246번)으로 형태가 조금이라도 꺾여서 옆면이나 아랫면이 되는 부분을 칠합니다.

⑪ 노란빛 올리브색(242번)으로 눈과 주변을 칠합니다. 이빨을 제외한 전체를 면봉으로 문지릅니다.

⑫ 짙은 회색(247번)으로 이빨 사이, 눈가, 그리고 옆면과 아랫면들을 한 번 더 칠합니다.

⑬ 연필로 눈동자와 피부 무늬를 그립니다.

⑭ 너무 강하게 표현된 부분은 손가락으로 문질러 부드럽게 만듭니다. 검은색(248번)으로 이빨 사이, 눈가, 전체 테두리를 그려 어둡게 만듭니다. 여기까지 해도 완성입니다.

⑮ 악어를 좀 더 밝게 표현하고 싶다면 흰색(244번)으로 얼굴 윗부분을 약간 더 밝게 만듭니다.

Fish

물고기

Color No.

205
206
207
236
244
248

물고기 그림은 지느러미 끝이 얇아 보이게 그리는 게 포인트입니다. 지느러미와 꼬리지느러미 끝의 테두리가 일자로 뚝 잘린 것처럼 끝나지 않게 주의합니다. 비늘에선 그러데이션을 자연스럽게 표현하는 것이 아주 중요합니다. 흰색으로 바탕색을 깔고 나서 그 위에 원하는 색을 올린 뒤 문지르면 자연스러운 그러데이션을 표현할 수 있습니다.

How to

① 물고기 몸통과 꼬리의 크기와 위치를 가늠하여 그립니다.

② 눈의 위치를 잡습니다.

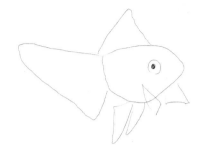

③ 주변 지느러미의 위치를 잡습니다.

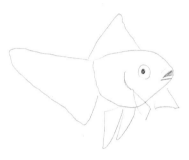

④ 입의 위치를 잡습니다.

⑤ 테두리의 자잘한 곡선들을 그립니다.

스케치 완성

형태가 크게 바뀌는 부분에는 좀 더 진한 선을 그어 강조합니다.

① 형태 위쪽에서 가장 튀어나온 부분을 선으로 이어 여백을 확인합니다.
② 눈과 입의 기울기를 확인하면 좀 더 정확한 스케치를 할 수 있습니다. 수직선과 수평선을 활용하여 지느러미와 눈의
위치, 양쪽 지느러미의 위치를 비교합니다.

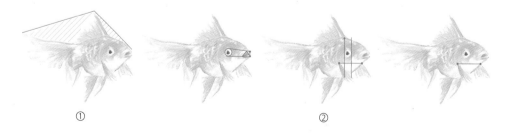

① ②

⑥ 흰색(244번)으로 전체를 칠합니다.

⑦ 주황색(205번)으로 배쪽을 뺀 몸통을 칠합니다. 지느러미 쪽은 결 방향대로 선을 긋듯이 칠하는데, 이때 절반 정도만 칠합니다.

⑧ 면봉으로 결을 따라 문지릅니다.

⑨ 붉은 주황색(206번)으로 몸통 위쪽과 지느러미 군데군데를 칠합니다.

⑩ 다홍색(207번)으로 눈가, 입, 지느러미와 비늘을 선을 긋듯이 칠합니다. 아주 살짝 칠해야 색이 자연스럽습니다.

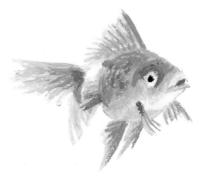

⑪ 검은색(248번)으로 눈동자를 칠합니다.

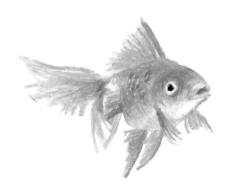 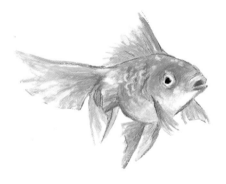

⑫ 뚝뚝 끊겨 보이지 않도록 면봉으로 결을 따라 문지릅니다. 세게 문지르면 색이 닦이기 때문에 살살 문지릅니다.

⑬ 고동색(236번)으로 테두리를 아주 살짝만 따주면 훨씬 선명해집니다. 흰색(244번)으로 비늘 모양을 살짝 그리고 머리 쪽에 점을 찍어 밝게 표현하면 그림이 완성됩니다.

Korean crow-tit

뱁새

Color No.

238

244

247

248

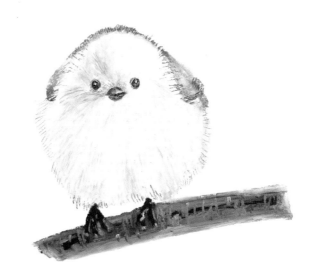

뱁새는 하얗고 동그랗고 귀여운 게 특징입니다. 다른 색들이 너무 섞여 흰색
이 더러워지지 않도록 흰색을 유지하며 채색하는 게 포인트입니다. 털이 복
슬복슬해 보이도록 털 방향으로 채색하면 좋습니다. 섬세한 눈이나 테두리
털은 오일파스텔로 표현하기 어려우니 연필을 사용합니다.

① 새가 들어가는 자리에 동그라미를, 나뭇가지 자리
 에 선을 넣습니다,

② 새가 나뭇가지 위에 앉아 있는 형태를 만들기 위해
 발가락을 그립니다.

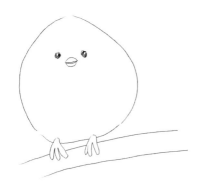

③ 눈과 부리의 위치를 잡습니다.

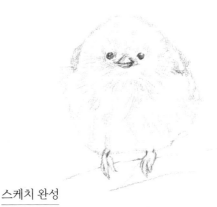

스케치 완성

털 방향을 정한 다음 한 방향으로 연하게 스케치합니다.

① 두 눈의 가운데에 세로선을 긋고 몸통의 가운데에 가로선을 그어 4등분합니다. 몸통의 크기와 비교하여 눈과 부리의
 크기가 적당한지 확인합니다.
② 눈과 발의 세로 위치가 비슷해야 합니다. 위치를 확인해서 바로잡아야 전체적인 형태가 어색하지 않아요.

①

②

④ 흰색(244번)으로 뱁새의 몸통 전체를, 검은색(248
번)으로 발과 나뭇가지를 칠합니다.

⑤ 짙은 회색(247번)으로 선을 그립니다. 털 방향에
맞춰 일정하게 선을 긋습니다.

⑥ 면봉을 이용하여 털 방향대로 문지릅니다.

⑦ 황토색(238번)으로 부리와 부리 위쪽의 털을 살
짝 칠한 다음 손가락으로 문지릅니다.

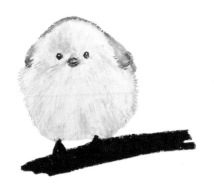

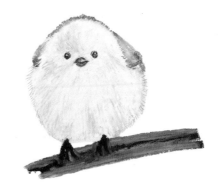

⑧ 연필로 눈과 부리, 몸통 테두리의 털을 섬세하게 그립니다.

눈과 부리 그리기

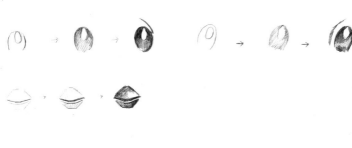

⑨ 흰색(244번)으로 나뭇가지의 가운데를 제외한 부분을 칠합니다. 발 사이도 잘 피해서 칠한 다음 자연스러워 보이게 손가락으로 문지릅니다.

⑩ 흰색(244번)으로 나뭇가지에 세로 방향으로 선을 그려 나뭇결 질감을 표현합니다. 발에도 점을 찍어 나뭇가지와 발이 분리되어 보이게 만듭니다. 여기까지만 해도 완성입니다.

⑪ 좀 더 입체감 있게 표현하기 위해 뱁새의 얼굴 왼쪽을 좀 더 어둡게 만듭니다. 힘을 빼고 짙은 회색(247번)으로 얇은 선을 그린 다음 털 방향으로 문지릅니다.

Bichon

비숑

Color No.

239
243
244
245
248

몽실몽실한 흰색 털을 가진 비숑을 그려보겠습니다. 흰색 털을 표현해야 하니 너무 많은 명암을 넣지 않아야 합니다. 너무 많은 명암을 넣으면 귀여운 느낌이 묻힐 수 있습니다. 최대한 밝은 상태를 유지하면서 칠합니다. 색을 너무 많이 사용하면 털 색깔이 얼룩덜룩해질 수 있으므로 색을 최대한 절제합니다.

① 얼굴과 몸통의 크기와 위치를 가늠하여 잡습니다.

② 얼굴에 맞게 눈과 코의 크기와 위치를 잡습니다.

③ 눈, 코, 입을 좀 더 자세하게 그립니다.

④ 비숑의 특징을 잘 보여주는 동그란 귀와 얼굴의 동
그란 털을 그립니다. 뒷다리도 그립니다.

스케치 완성

하얀 털이 지저분해 보이지 않도록 밝은 부분에서 선을 최소
화하고 빛을 못 받는 옆면과 아랫면에만 살짝 음영을 넣어 그
립니다.

① 얼굴의 좌우 끝점에서 몸통의 좌우 끝점을 선으로 연결하여 몸과 얼굴 크기를 살펴보면 좋아요.
② 가운데에 세로선을 그려 양쪽 크기가 비슷한지 확인하고 다리 사이의 여백도 확인합니다.
③ 몸통에서 가장 튀어나온 부분을 선으로 이어 사각형을 만든 다음 4등분하여 여백의 모양을 확인합니다.

① ② ③

양쪽 귀의 위아래를 가로선으로 이어 얼굴의 어느 부분을 통과하는지 확인한 후 스케치를 수정합니다.
눈, 코, 입을 삼각형으로 표시해 얼굴에서 차지하는 면적이 얼마나 되는지 확인합니다.

눈 구석에서 아래로 세로선을 그린 곳에 입꼬리가 위치하는지 확인합니다. 눈과 입의 크기도 확인합니다. 사람처럼 동물도 코 길이에 따라서 인상이 달라 보입니다. 눈과 코의 간격이 넓은지 좁은지 가늠하기 어렵다면 사각형을 그려서 확인합니다.

코는 얼굴의 가운데에 있기 때문에 코를 기준으로 입과 눈의 간격을 확인하면 훨씬 형태를 뜨기 쉽습니다.

⑤ 흰색(244번)으로 전체를 칠합니다.

⑥ 연노란색(243번), 검은색(248번), 연회색(245번)으로 동글동글한 선을 그립니다. 스케치 때 밝게 비워둔 부분은 지나가지 않습니다.

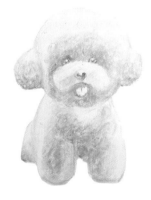

⑦ 앞에서 칠한 흰색과 방금 칠한 색들이 자연스럽게 섞이도록 면봉으로 살살 문지릅니다.

⑧ 검은색(248번)으로 코를, 코랄색(239번)으로 혓바닥을 칠합니다.

코를 칠할 때는 다음과 같이 음영을 넣는다고 생각하고 오일파스텔 모서리를 이용하세요. 어려우면 연필로 해도 됩니다.

 >

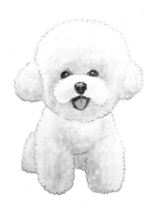

⑨ 눈은 오일파스텔로 표현하기 어려우므로 연필로
 그립니다. 하얗게 반짝이는 눈동자는 남겨놓습
 니다.

⑩ 동글동글한 털 모양을 강조하기 위해 연필로 테두
 리를 그립니다.

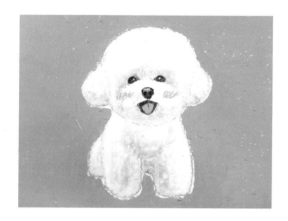

⑪ 코랄색(239번)으로 배경을 칠하고 볼 터치도 해줍
 니다.

Chipmunk

다람쥐

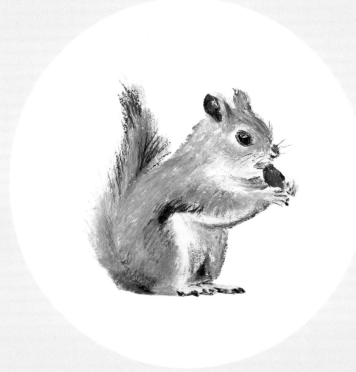

다람쥐는 발, 다리, 꼬리, 몸통, 얼굴 등 그릴 것이 많기에 형태 스케치를 완벽하게 하고 칠하는 것이 좋습니다. 얼굴이 너무 커지지 않도록 몸통과 얼굴의 비율을 맞추고 나머지를 그리는 순서로 스케치합니다. 색이 탁해지지 않도록 밝은 색부터 조심스럽게 칠해나갑니다.

① 동그라미 2개로 몸통과 얼굴의 위치를 잡습니다.

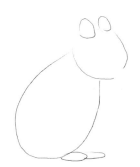

② 동그라미에 귀와 발을 붙입니다.

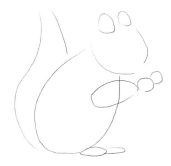

③ 앞발과 꼬리를 그립니다.

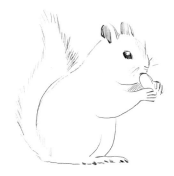

④ 얼굴과 꼬리털, 도토리 등을 꼼꼼하게 스케치합
니다.

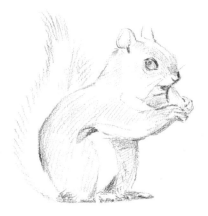

스케치 완성

① 형태가 복잡할 때는 그림에서 가장 튀어나온 부분들을 이어 사각형을 만들고 여백의 크기를 확인하며 수정하는 것이 좋습니다. 이렇게 하면 스케치가 정확해집니다.

② 형태가 크게 바뀌는 부분에 점을 찍고 선을 이으면 기울기와 여백을 확인할 수 있습니다.

③ 눈, 코, 입의 위치도 주변 형태와 비교하여 수정할 수 있습니다.

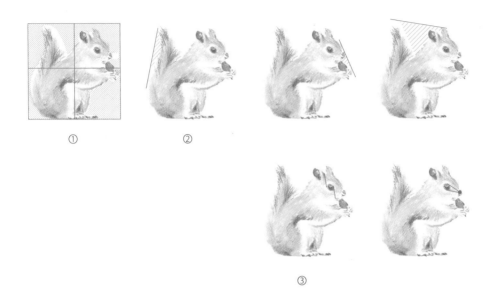

①　　　　　　②

③

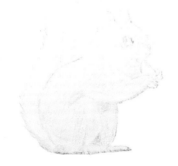

⑤ 흰색(244번)으로 전체를 칠합니다.

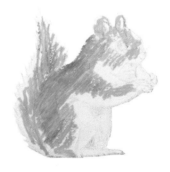

⑥ 밝은 주황색(204번)과 황토색(238번)으로 꼬리 테두리와 발, 몸통 안쪽을 제외한 나머지를 칠합니다.

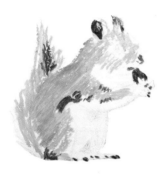

⑦ 고동색(236번)으로 발끝, 귀, 꼬리, 코, 입, 앞발 등의 일부분을 칠합니다.

⑧ 적갈색(237번)으로 고동색으로 칠해놓은 주변의 털을 자연스럽게 그립니다.

⑨ 면봉으로 털 방향대로 살살 문지릅니다.

⑩ 짙은 고동색(235번)으로 흰색 털을 칠해 전체적으로 어둡게 만듭니다.

⑪ 연필로 오일파스텔로는 하지 못했던 눈과 털과 발가락 사이사이의 형태를 그립니다.

눈 그리기

Rabbit

토끼

Color No.

235
238
239
244

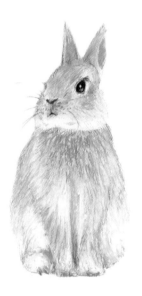

토끼 그림에서는 토끼의 털이 엉키지 않도록 일정한 방향대로 한올 한올 그리는 게 중요합니다. 이 방법으로 황토색 대신 흰색과 회색, 검은색과 회색 등으로 칠하면 다양한 색상의 토끼를 그릴 수 있습니다. 눈이나 코, 수염같이 섬세한 부분은 연필로 쉽게 표현할 수 있습니다. 형태가 바뀌는 부분에서 연필로 살짝 테두리를 그리면 그림이 훨씬 선명해집니다.

① 전체적인 형태를 크게 잡아 그립니다. 얼굴과 몸통의 크기를 확인합니다.

② 몸통 아래쪽에 다리를 그립니다. 몸통 바닥보다 다리가 살짝 더 앞으로 튀어나오게 그립니다.

③ 눈, 코, 입, 귀를 그립니다.

④ 빠진 디테일들을 추가합니다. 눈도 좀 더 자세히 그립니다.

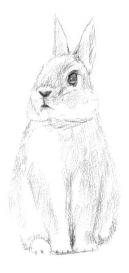

스케치 완성

털 방향대로 채색할 수 있도록 스케치 단계에서 털 방향을 연하게 표시해 놓습니다.

① 얼굴 대비 몸통의 크기를 확인하려면 형태 주변에 사각형을 그린 다음 얼굴과 몸통을 나누면 가늠하기 쉽습니다. 토끼를 뺀 여백이 내가 그린 형태와 비슷한지 비교합니다.

② 눈, 코, 입을 삼각형으로 연결하여 몸통, 얼굴과 크기를 비교합니다. 내가 그린 그림에서 삼각형이 어디쯤 위치하는지 확인합니다. 오른쪽 눈의 양옆에서 세로선을 위로 그렸을 때 양쪽 귀 사이로 들어가는지 확인합니다. 양발 사이에서 세로선을 위로 그리면 오른쪽 눈구석을 통과하고 왼쪽 귀를 살짝 침범합니다.

③ 코 가운데에 점을 찍어 눈과의 거리를 확인합니다. 눈과 코 사이에 사각형을 그리면 눈과 코의 간격을 가늠하기가 쉽습니다.

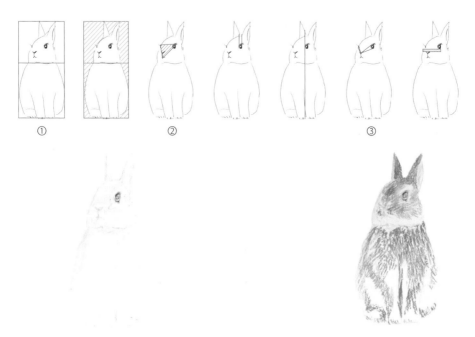

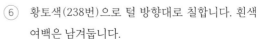

⑤ 흰색(244번)으로 전체를 칠합니다.

⑥ 황토색(238번)으로 털 방향대로 칠합니다. 흰색 여백은 남겨둡니다.

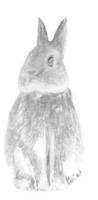

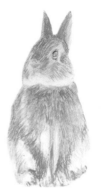

⑦ 면봉이나 손가락으로 털 방향대로 문지릅니다.

⑧ 황토색(238번)으로 털 방향대로 한 번 더 칠합니다.

⑨ 짙은 고동색(235번)으로 코, 눈꺼풀, 다리 사이, 발바닥, 귀 시작 부분을 칠합니다. 눈꺼풀과 코를 제외한 나머지 부분은 손가락으로 문지릅니다.

⑩ 연필로 눈동자를 섬세하게 그리고 수염, 수염 자국, 전체 테두리의 털을 한올 한올 그립니다.

> 눈 그리기

 → →

⑪ 코랄색(239번)으로 귀와 볼을, 흰색(244번)으로 털 방향으로 한 번 더 칠합니다.

Tip 털을 좀 더 사실적으로 표현하고 싶다면 가장 안쪽의 털 → 가장 앞에 있는 털, 가장 앞에 있는 털 → 가장 안쪽에 있는 털 → 가장 앞에 있는 털 순서를 반복해서 그립니다. 고양이, 토끼, 강아지 등 털 표현이 사실적인 동물들의 그림을 참고하세요.

Deer

사슴

Color No.

236
238
239
243
244

사슴은 얇은 다리와 목이 특징입니다. 연노란색으로 전체를 칠한 다음 그 위에 털을 그리면 색감을 밝고 화사하게 표현할 수 있습니다. 털은 한쪽 방향으로 칠해야 자연스럽습니다. 오일파스텔로 바로 표현하는 게 어렵다면 그냥 칠해놓고 면봉으로 문질러도 됩니다. 눈, 코, 입은 색연필이나 연필로 마무리합니다.

How to

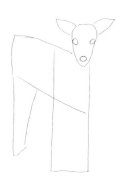

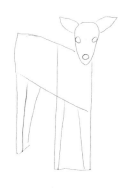

① 사슴의 크기와 위치를 잡습니다.

Tip 다리를 하나씩 보지 말고 도형으로 생각하고 끝이 어디쯤인지 전체적으로 보고 그리는 게 중요합니다.

② 눈, 코, 귀의 위치를 잡습니다.

③ 다리 형태를 그립니다.

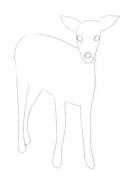

④ 이전 형태를 지우개로 살짝 지우고 곡선을 구체적으로 그립니다.

⑤ 눈, 코, 귀를 좀 더 구체적으로 그립니다.

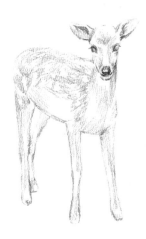

스케치 완성

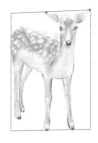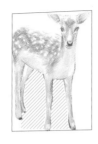

형태에서 가장 튀어나온 부분을 이어 사각형을 만들고 여백을 확인합니다. 다리 사이의 여백도 이런 식으로 확인하면 형태를 잡기가 쉽습니다.

기울기가 있는 형태를 그릴 땐 수직선과 수평선을 활용하면 좋아요.

동물의 전체 모습을 그릴 땐 코의 가운데나 얼굴 양 끝점을 기준으로 세로선을 그어 선이 몸통 어디쯤을 지나는지 확인합니다. 그러면 형태를 좀 더 정확하게 잡을 수 있어요.

눈의 위치는 코 가운데에 점을 찍고 확인합니다. 귀의 위치는 코를 기준으로 잡아요. 눈과 코를 연결하여 삼각형으로 표시하면 몸통 전체에서 눈과 코가 차지하는 면적을 확인할 수 있습니다.

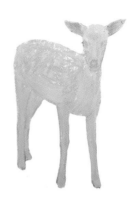

⑥ 연노란색(243번)으로 전체를 칠합니다.

⑦ 코랄색(239번)으로 볼과 귀를 칠합니다.

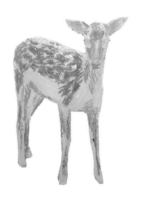

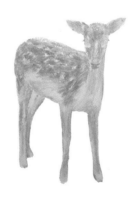

⑧ 황토색(238번)으로 털 방향대로 선을 그립니다.

⑨ 면봉으로 털 방향대로 문질러.자연스럽게 만듭니다.

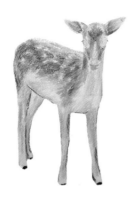

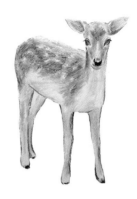

⑩ 고동색(236번)으로 테두리에 선을 살짝 긋습니다. 털 방향대로 선을 그립니다.

⑪ 연필로 눈과 코를 좀 더 섬세하게 그립니다.

눈 그리기

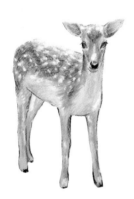

⑫ 흰색(244번)으로 점을 찍어 밝게 만들고 등 무늬도 표현합니다.

Elephant

코끼리

Color No.

244
245
246
247
248

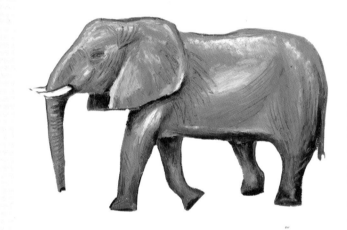

코끼리는 주름이 많은 게 특징입니다. 바탕색을 칠한 다음 연필로 주름을 그리면 쉽게 표현할 수 있습니다. 진회색으로 전체를 칠하고 밝은 부분과 어두운 부분을 찾아 그리면 쉽습니다. 눈이 엉뚱한 위치에 있지 않도록 주변 형태와 비교하여 위치를 확인하면서 스케치합니다. 채색한 후 테두리, 눈, 주름은 연필로 마무리합니다.

① 코끼리의 크기와 위치를 잡습니다. 대략 귀와 얼
굴, 몸통같이 큰 형태만 그립니다.

② 코와 다리의 위치를 잡습니다.

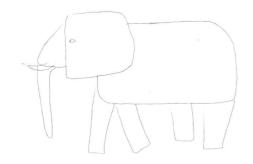

③ 눈과 상아의 위치를 잡습니다.

④ 지금까지 그린 형태를 지우고 곡선을 추가하여 그
립니다.

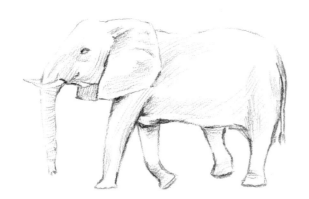

스케치 완성

① 몸통에서 가장 튀어나온 부분을 기준으로 사각형을 그리고 여백을 확인합니다.
② 사각형을 4등분하면 여백과 형태를 확인하기 쉽습니다.
③ 눈의 양끝에 점을 찍고 세로선을 그려 눈의 위치를 확인합니다.

①

②

③

⑤ 짙은 회색(247번)으로 상아와 눈을 제외한 전체를
칠합니다.

⑥ 회색(246번)으로 군데군데 칠합니다.

⑦ 검은색(248번)으로 빛을 못 받는 부분과 형태가 바
뀌는 부분에 선을 그려 선명하게 만듭니다.

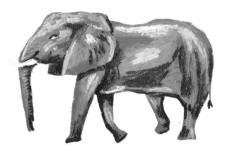

⑧ 흰색(244번)과 연회색(245번)으로 상아와 빛을 많
이 받는 부분과 곡면이라 둥글게 말려 멀어지는 부
분을 칠합니다.

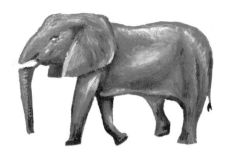

⑨ 손가락으로 문질러 자연스럽게 만듭니다.

⑩ 검은색(248번)으로 빛을 못 받는 아래쪽을 칠합
니다.

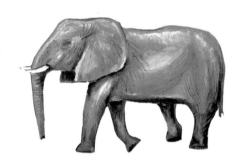

⑪ 연필로 눈과 주름을 그립니다.

Giraffe

기린

Color No.

204
236
237
238
243
244

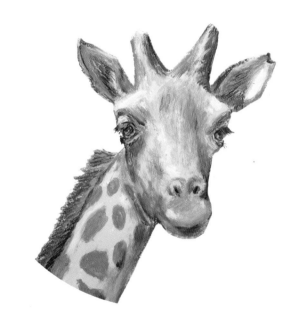

기린은 눈 사이가 멀고 목이 긴 것이 특징입니다. 귀, 뿔, 눈, 콧구멍이 두 개씩 있으므로 양쪽의 기울기를 확인하며 그립니다. 밝은 색감의 털을 위해 노란색을 바탕색으로 깔고 시작하면 좋습니다. 속눈썹이나 갈기털은 시간이 걸려도 한올 한올 그립니다. 무늬는 형태와 간격이 불규칙적이어야 자연스러우므로 미리 스케치를 해놓고 칠하면 좋습니다.

① 얼굴과 목의 크기와 위치를 가
늠하여 잡습니다.

② 귀와 뿔을 그립니다.

③ 눈과 코를 그립니다.

④ 갈기를 그립니다.

⑤ 지우개 옆면으로 톡톡 털어 형
태를 연하게 만든 다음 좀 더
꼼꼼하게 정리합니다.

⑥ 눈, 코, 입, 귀를 좀 더 자세하
게 그립니다.

⑦ 목에 있는 얼룩무늬를 그립니다.

스케치 완성

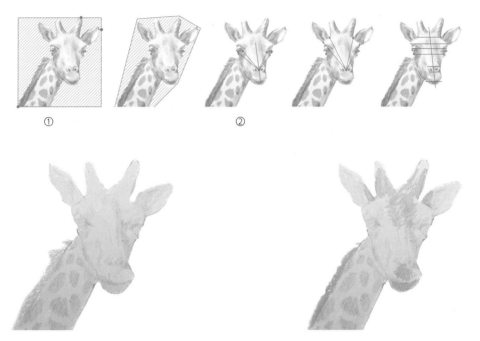

① ②

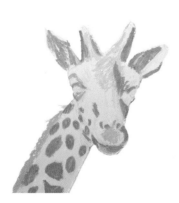

⑧ 연노란색(243번)으로 전체를 칠합니다.

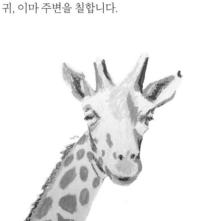

⑨ 밝은 주황색(204번)으로 코와 입 주변, 갈기, 뿔과 귀, 이마 주변을 칠합니다.

⑩ 황토색(238번)으로 목의 얼룩무늬와 귓속을 칠합니다. 또 빛이 왼쪽에서 들어온다고 가정하여 오른쪽 부분을 칠합니다.

⑪ 고동색(236번)으로 갈기, 눈가, 콧구멍, 귓속, 뿔의 오른쪽을 칠합니다.

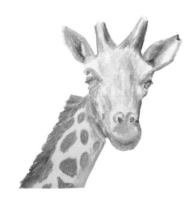

⑫ 면봉으로 털 방향대로 문질러 자연스럽게 만듭니다. 얼룩덜룩한 부분도 면봉으로 문질러 정리합니다.

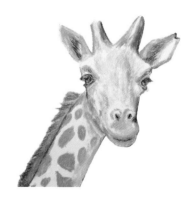

⑬ 연필로 눈과 콧구멍, 귀 털, 테두리, 갈기를 정리합니다.

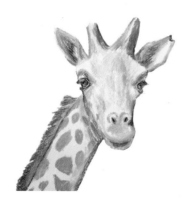

⑭ 적갈색(237번)으로 형태의 오른쪽과 각 털의 끝부분을 칠하여 색을 좀 더 풍성하게 만듭니다.

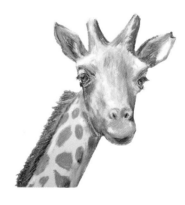

⑮ 흰색(244번)으로 형태의 왼쪽과 윗면을 칠합니다.

Siamese cat
샴고양이

Color No.

217
223
235
237
239
243
244

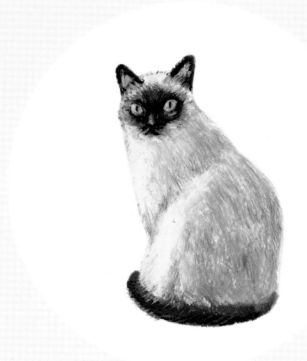

샴고양이는 몸통의 털은 밝고 얼굴과 귀, 꼬리의 털은 어두운 게 특징입니다. 몸통은 밝은 색을 유지하면서 손에 힘을 풀고 털 방향대로 선을 하나하나 그어 자연스럽게 털을 표현합니다. 얼굴 털은 눈 주위를 피해 고동색으로 칠합니다.

How to

① 몸통과 얼굴, 귀의 크기와 위치를 잡습니다.

② 눈과 코의 위치를 잡습니다.

③ 몸이 말린 형태를 그립니다.

④ 꼬리를 몸통에 붙여 그립니다.

⑤ 몸이 틀어지는 부분을 선으로 표시하고 귀를 좀 더 그립니다.

⑥ 눈과 코를 좀 더 자세하게 그립니다.

⑦ 필요 없는 형태를 지우고 정리합니다.

스케치 완성

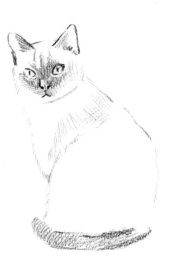

① 몸통에서 가장 튀어나온 부분을 기준으로 사각형을 만들고 여백을 확인합니다.
② 두 귀 끝에 점을 찍고 선으로 이어 여백의 형태를 확인합니다.
③ 눈과 코가 얼굴에서 차지하는 면적을 확인합니다.

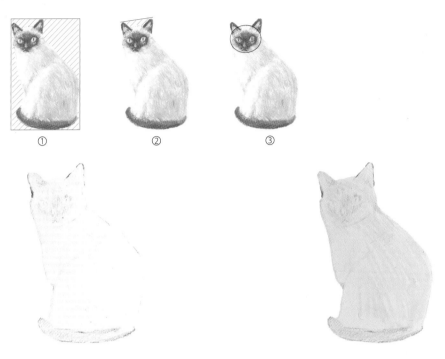

① ② ③

⑧ 흰색(244번)으로 전체를 칠합니다.

⑨ 연노란색(243번)으로 얼굴과 몸통을 전체적으로 가볍게 칠합니다.

⑩ 청록색(223번)과 푸른빛 연보라색(217번)을 섞어 눈을 칠합니다.

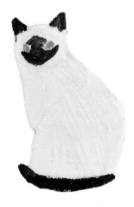

⑪ 짙은 고동색(235번)으로 귀와 얼굴, 꼬리를 칠합니다.

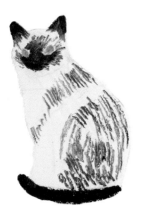

⑫ 짙은 고동색(235번)으로 털 방향대로 털을 그립니다. 왼쪽과 윗면은 비워둡니다.

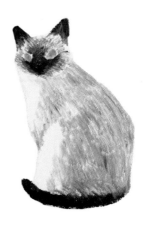

⑬ 면봉으로 털 방향대로 문질러 자연스럽게 만듭니다.

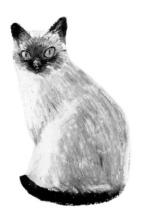

⑭ 연필로 눈과 코를 그립니다. 흰색(244번)으로 몸통 테두리를 칠하고 문지르면 훨씬 입체적으로 보입니다.

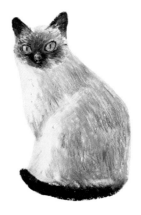

⑮ 적갈색(237번)으로 귓속과 고동색 털 주변, 몸통 오른쪽에 듬성듬성 선을 그립니다.

⑯ 면봉을 이용해서 고양이털을 빗겨주듯 털 방향대로 한올 한올 문지릅니다.

⑰ 코랄색(239번)으로 귓속을 칠합니다. 연필로 테두리 털을 한올 한올 그려 디테일을 살립니다.

Tiger

호랑이

Color No.

204
237
239
242
244
247
248

호랑이는 밝고 노란 털에 엄청나게 많은 검은 줄무늬가 특징입니다. 검은색 줄무늬를 스케치를 하지 않고 바로 칠해도 되지만 혹시 실수할 수도 있으니 줄무늬도 스케치를 한 후 칠하는 것이 좋습니다. 노란 털과 하얀 털을 어느 정도 칠한 다음 검은 줄무늬를 그리는 순서로 해야 깔끔합니다. 검은 줄무늬 부터 그린 다음에 줄무늬 사이에 밝은 색을 칠하면 얼룩덜룩해지기 쉽기 때문입니다.

① 얼굴과 몸통의 크기와 위치를 가늠하여 잡습니다.

② 앞다리와 귀의 위치를 잡습니다.

③ 눈과 코의 위치를 잡습니다.

④ 입을 그리고, 얼굴과 몸통의 곡선을 좀 더 다듬습니다.

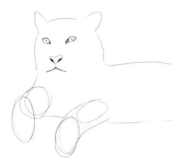

⑤ 눈과 코를 좀 더 자세하게 그립니다.

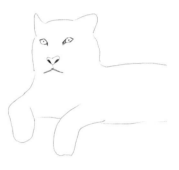

⑥ 필요 없는 선을 지웁니다.

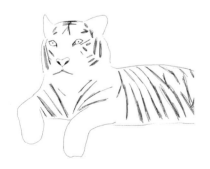

⑦ 줄무늬를 그립니다.

스케치 완성

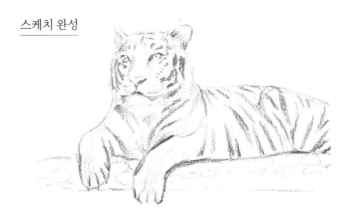

① 몸통에서 가장 튀어나온 부분을 기준으로 사각형을 그린 다음 여백을 확인합니다. 사각형을 4등분하여 호랑이를 4조각으로 나누어 형태를 확인합니다.

② 양쪽 귀 끝에 점을 찍고 세로선을 그려 몸통이나 다리의 어디쯤을 통과하는지 확인합니다. 형태에서 가장 튀어나온 부분을 선으로 이어 여백 모양을 확인합니다.

③ 코 가운데에 점을 찍고 눈의 위치를 확인합니다. 눈, 코, 입이 호랑이 전체에서 차지하는 면적을 확인합니다.

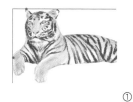 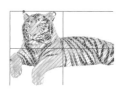

①

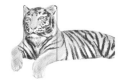 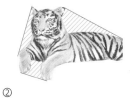

②

③

⑧ 흰색(244번)으로 전체를 칠합니다.

⑨ 밝은 주황색(204번)으로 호랑이의 노란 털 부분을 칠합니다.

⑩ 손가락이나 키친타월로 문지릅니다.

⑪ 적갈색(237번)으로 노랗게 칠한 부분에서 군데군데 칠합니다.

⑫ 키친타월이나 면봉으로 문지릅니다.

⑬ 코랄색(239번)으로 코를, 노란빛 올리브색(242번)으로 눈을 칠합니다.

⑭ 연필로 눈과 콧구멍, 입, 귀 털, 귀 테두리를 꼼꼼하게 정리합니다.

⑮ 검은색(248번)으로 줄무늬를 그립니다. 스케치 때는 얇게 그리고 채색할 때는 두껍게 칠해 실수를 줄입니다.

⑯ 줄무늬가 너무 얇거나 듬성듬성한 부분을 면봉으로 문질러 모양을 정리합니다. 면봉에 묻은 색으로 가슴과 몸통 아래를 털 방향으로 선을 그어 명암을 살짝 넣습니다.

⑰ 흰색(244번)으로 콧등이나 손등을 밝게 표현하고, 짙은 회색(247번)으로 돌담을 그립니다.

⑱ 검은색(248번)으로 돌담 무늬를 그립니다.　　　⑲ 흰색(244번)으로 점을 찍어 돌의 질감을 살립니다.

Level up

앞에서 연습했던 그림에 배경을 추가해 보았습니다. 다양한 조합으로 연습해 보세요.

Color No.

호랑이 204, 237, 238, 244, 248　**나뭇가지** 235　**그림자** 245

Color No.

고양이 204, 237, 238, 240, 244, 248 **배경** 240

CLASS
LEVEL 4

마음을 담은
풍경 한 장

스케치를 하지 않아도 오일파스텔의 그러데이션 기법을 응용해서

그릴 수 있는 예제를 담았습니다. 평소에 좋아하던 장소나

추억 속 장면을 그림으로 남겨두고 싶은 순간을 위한 파트이니

예제 그림을 응용해서 나만의 소중한 풍경을 완성해 보세요.

좋아하는 것이나 소중한 것을 그림으로 표현하는 것만큼 행복한 순간은 없습니다.

잘 그리든 못 그리든 그 시간이 주는 즐거움을 온전히 누려보세요.

하늘 풍경

Use Color

221
222
244
246
247

구름이 잔뜩 낀 하늘을 그려보겠습니다. 따라하기 과정의 2번까지만 그려도
하늘 풍경으로 충분하지만 좀 더 사실적이고 우러나오는 듯한 밑색이 있는
완성도 있는 그림을 위해선 끝까지 따라해 보길 권합니다. 이 방법을 응용하
면 좀 더 다양한 표현을 할 수 있습니다.

① 하늘색(222번)으로 구름 모양을 피해 최대한 가로로 칠합니다.

② 흰색(244번)으로 구름을 채웁니다. 구름 테두리를 칠할 때 오일파스텔을 동글동글 굴리면 테두리가 자연스러워집니다.

③ 회색(246번)으로 구름 아래의 절반 정도를 칠합니다.

④ 짙은 회색(247번)으로 앞서 칠한 회색 아래쪽에 선을 살짝 넣습니다. 가장 큰 구름의 테두리 군데군데에도 선을 넣습니다.

⑤ 힘을 세게 주고 키친타월로 닦아내듯이 지웁니다.

⑥ 흰색(244번)으로 구름 테두리에 점을 찍으면서 형
태를 잡습니다. 구름 안쪽을 칠하고 아래쪽은 듬성
듬성 칠합니다.

⑦ 코발트블루(221번)로 하늘 위쪽을 진하게 칠합
니다.

⑧ 손가락이나 키친타월로 문질러 자연스럽게 그러
데이션을 만듭니다.

하늘과 구름, 꽃이 있는 풍경

Use Color

207
215
216
232
239
242
243
244
245

구름과 꽃을 같이 그려보겠습니다. 처음에 구름 테두리를 불규칙하게 만들고 나면 다음 과정이 수월합니다. 여러 개의 개체를 한꺼번에 그리는 것이기 때문에 오랜 시간 집중하는 인내심이 필요합니다. 불투명한 재료로 풍경화를 그릴 땐 맨 뒤에 있는 것부터 그리면 좋습니다. 하늘 → 구름 → 꽃 순서로 그립니다.

① 연회색(245번)으로 구름 모양을 남긴 나머지 공간을 칠합니다. 그런 다음 흰색(244번)으로 구름 전체를 칠합니다.

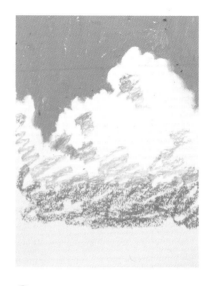

② 연보라색(215번)으로 구름의 옆쪽과 아래쪽을 둥글게 스치듯이 칠합니다.

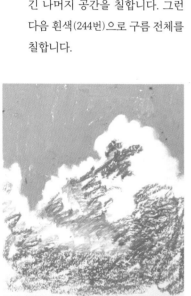

③ 분홍색(216번)으로 앞서 칠한 연보라색의 주변을 칠합니다.

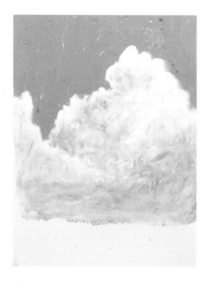

④ 흰색(244번)으로 작은 동그라미를 그리면서 구름을 칠합니다.

⑤ 코랄색(239번)으로 꽃을 그립니다.

⑥ 연노란색(243번)으로 앞서 칠한 코
랄색 위를 칠합니다. 약간 비스듬
하게 코랄색을 남기면서 칠합니다.

⑦ 노란빛 올리브색(242번)으로 줄기
와 풀을 그립니다.

⑧ 다홍색(207번)으로 꽃 가운데에 점
을 찍어 꽃술을 그립니다. 황록색
(232번)으로 줄기와 풀에 어두운
색을 추가합니다.

⑨ 흰색(244번)으로 달과 별을 그립니
다. 분홍색(216번), 코랄색(239번),
다홍색(207번)을 겹치게 칠해 작은
꽃들도 그립니다.

노을 풍경

Use Color

203
215
239
244
248

그러데이션 기법을 응용해서 노을을 그려보겠습니다. 색이 단순해서 배경을 칠하는 건 어렵지 않지만 검은색 테두리를 깔끔하게 따는 게 어려울 수 있습니다. 가능하다면 검은색 부분만 한두 번 연습해 보고 실전으로 들어가면 좋습니다. 키친타월로 문지르는 과정에서 얼룩이 생기거나 색상이 다 벗겨졌다면 이전에 칠한 색을 덧입혀 줍니다.

① 주황빛 노란색(203번)으로 전체를 칠합니다.

② 코랄색(239번)과 연보라색(215번) 을 겹쳐서 칠합니다. 한가운데에 보라색을, 양옆과 아래쪽에 코랄색 을 칠합니다.

③ 손가락이나 키친타월로 문지릅 니다.

④ 가운데를 다시 연보라색(215번)으 로 칠합니다.

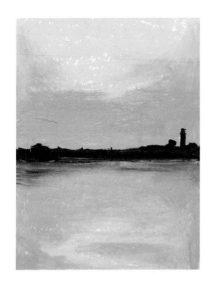

⑤ 검은색(248번)으로 가운데에 긴 선
과 등대를 그립니다. 바로 아래쪽
에 스치듯 얇은 선을 긋고 손가락
으로 문지릅니다.

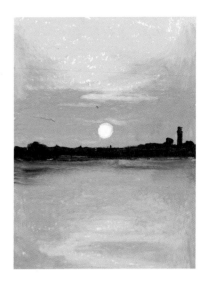

⑥ 흰색(244번)으로 꾹 눌러 해를 그
립니다.

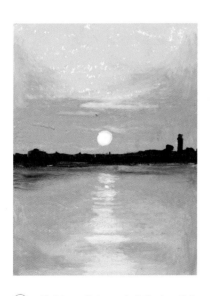

⑦ 흰색(244번)으로 바다에 가로선을
그립니다. 가운데에서 아래쪽으로
갈수록 점점 커지게 그려 바다에
해가 비친 모습을 표현합니다.

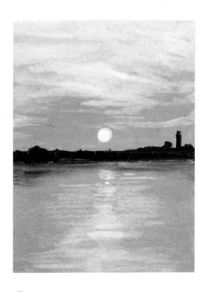

⑧ 흰색(244번)으로 구름을 그리고 물
결도 가로선을 스치듯 그어 표현합
니다.

오로라 풍경

Use Color

210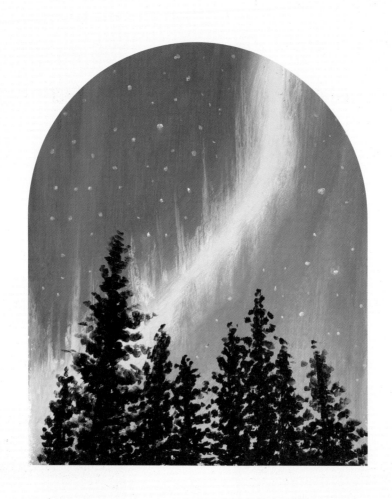
212
214
215
225
244
248

그러데이션 기법을 응용해서 오로라를 그려보겠습니다. 그러데이션을 할 때 키친타월로 진한 색을 문지른 후 다시 사용하지 않고 새 키친타월로 다른 색상을 문질러야 색상이 얼룩덜룩해지지 않습니다. 그러데이션 과정에서 실수로 색이 지저분해지면 이전 색을 다시 칠해 얼룩덜룩해지지 않게 주의하면서 칠합니다. 몽환적인 색감의 오로라 풍경화, 과정을 차분히 따라오면 쉽게 그릴 수 있습니다.

① 왼쪽은 보라색(214번)으로, 가운데
는 연녹색(225번)으로, 오른쪽은
연보라색(215번)으로 칠합니다.

② 자주색(210번)으로 연녹색 양쪽에
세로 방향으로 선을 그립니다.

③ 짙은 보라색(212번)으로 맨 위에서
부터 촘촘하게 칠하며 내려옵니다.
오른쪽은 다 칠하지 않고 연보라색
을 남겨놓습니다.

④ 키친타월을 이용하여 최대한 세로
방향으로 문지릅니다. 색상끼리 맞
닿는 부분은 세로 방향으로 문지르
기가 어려우니 테두리 방향으로 문
지릅니다.

⑤ 짙은 보라색을 문지른 후 새 키친 타월로 연녹색을 문지릅니다. 자연 스럽게 만들려면 같은 곳을 여러 번 문질러야 합니다.

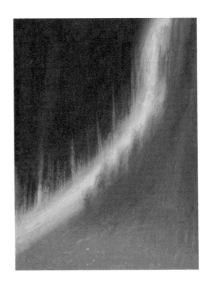

⑥ 오로라 근처에는 연녹색(225번)으로, 아래쪽에는 보라색(214번)으로 세로선을 그린 후 손가락으로 세로 방향으로 문지릅니다.

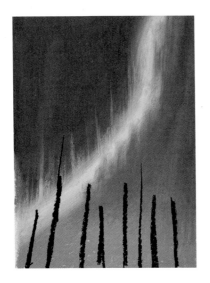

⑦ 검은색(248번)으로 나무의 높이 를 가늠하여 선을 긋습니다.

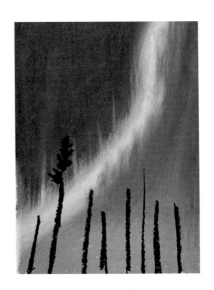

⑧ 가장 키가 큰 나무부터 그립니다. 위에서부터 천천히 점을 찍듯이 나 뭇잎을 그립니다.

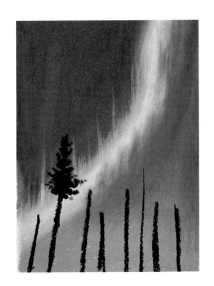

⑨ 너무 빠른 속도로 점을 찍으면 모양이 예쁘지 않습니다. 나무의 테두리에서는 손에 힘을 풀고 점을 약하게 찍어야 자연스럽습니다.

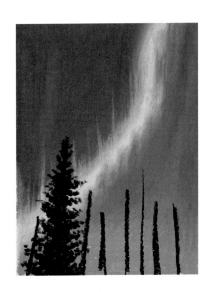

⑩ 아래쪽까지 천천히 점을 찍어 나무를 완성합니다.

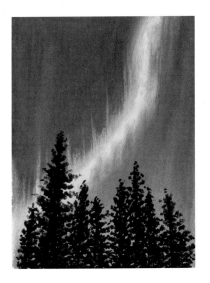

⑪ 지금까지와 같은 방법으로 나머지 나무도 완성합니다.

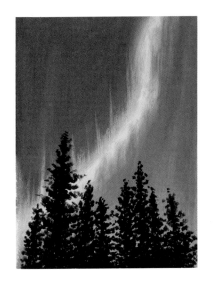

⑫ 나무 아래쪽에 빈 공간이 많으면 나무가 풍성해 보이지 않으므로 아래쪽에 검은색(248번)을 좀 더 칠합니다. 흰색(244번)으로 점을 찍으면 반짝반짝 빛나는 그림이 됩니다.

도시 야경

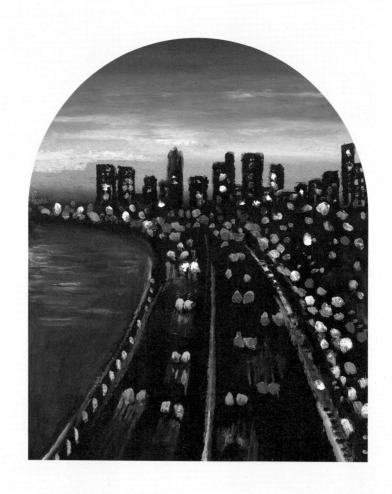

Use Color

202

205

207

219

220

221

244

248

도시의 밤 풍경을 그려보겠습니다. 오일파스텔을 사용하면 어두운 색 위에
밝은 색을 덮어 표현할 수 있으므로 야경 그림을 그릴 때 면적이 넓은 검은색
이나 남색을 먼저 칠하고 그 위에 면적이 좁은 밝은 색 불빛을 칠하면 됩니
다. 이 방법을 익히면 오일파스텔로 다양한 야경 그림을 그릴 수 있습니다.

① 맨 아래쪽에 검은색(248번)을, 그
위에 주황색(205번), 흰색(244번),
짙은 파란색(220번)을 순서대로 칠
합니다.

② 키친타월로 가로 방향으로 문지릅
니다. 밝은 쪽을 문지르고 어두운
쪽을 문질러야 하나의 키친타월을
사용해도 얼룩이 생기지 않습니다.

③ 검은색(248번)을 뾰족하게 깎아 건
물들을 그립니다.

④ 남색(219번)으로 왼쪽에 강물을 만
듭니다. 흰색(244번)으로 살짝 가로
선을 그리면 불빛이 비친 물결을 표
현할 수 있습니다. 흰색으로 건물에
점을 찍어 불빛을 표현합니다.

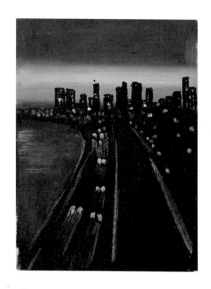

⑤ 노란색(202번)으로 점을 찍어 불빛을 만듭니다.

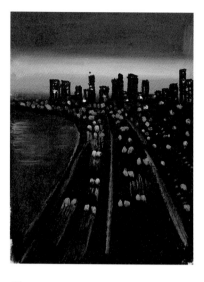

⑥ 주황색(205번)으로 점을 찍어 더 많은 불빛을 표현합니다.

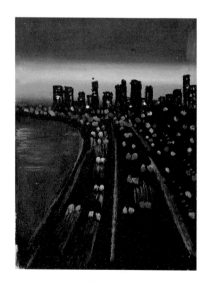

⑦ 다홍색(207번)으로 주황색 불빛 위에 점을 겹쳐 찍어 불빛의 색을 다양하게 만듭니다.

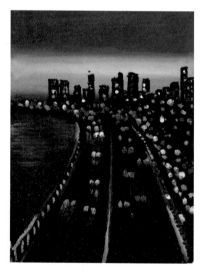

⑧ 흰색(244번)으로 더 많은 불빛을 만듭니다.

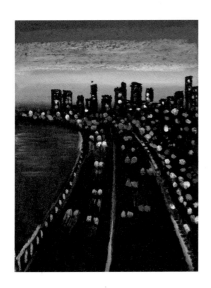

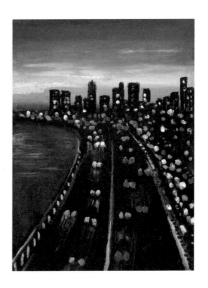

⑨ 하늘에 코발트블루(221번)와 흰색
(244번)을 발라 자연스러운 그러데
이션을 만듭니다. 그러데이션을 만
들 때 건물 쪽을 문지르지 않게 조
심합니다.

⑩ 흰색(244번)으로 구름을 살짝 그려
주면 훨씬 멋진 그림이 완성됩니다.

가을길 풍경

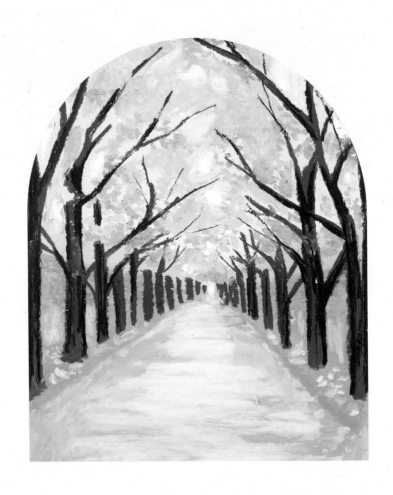

알록달록 빛깔이 아름다운 가을길을 그려보겠습니다. 나무를 하나씩 꼼꼼하게 그리면 시간이 오래 걸리고 어렵지만 바탕부터 칠한 다음 기둥을 한꺼번에 그리면서 전체적으로 꾸미면 훨씬 쉬워집니다. 잔가지를 그릴 땐 끝으로 갈수록 얇아져야 합니다. 또한 나뭇잎이 나뭇가지 뒤로 다 숨어버리면 어색하므로 나뭇가지 앞으로 지나는 나뭇잎도 그려야 자연스러워집니다.

① 밝은 노란색(201번)으로 바탕을 칠
합니다. 노란색(202번)으로 아래쪽
에 가로선을 그립니다.

② 푸른빛 연보라색(217번)으로 양쪽
에 2개의 삼각형을 칠합니다. 2개
의 삼각형이 하나의 점으로 빨려
들어가는 것처럼 그립니다.

③ 노란색(202번)으로 앞에서 칠한 푸
른빛 연보라색을 덮고 그 위로 좀
더 칠합니다. 키친타월로 바닥을
가로 방향으로 문지릅니다.

④ 고동색(236번)으로 나무 기둥을 그
립니다. 앞쪽 기둥은 두껍게 그리
고, 간격도 넓게 잡아 칠합니다.

⑤ 뒤쪽으로 갈수록 간격을 좁고 얇게
그립니다.

⑥ 고동색(236번)을 뾰족하게 깎아 잔
가지를 그립니다. 잔가지는 끝으로
갈수록 얇아져야 자연스럽습니다.

⑦ 노란색(202번)으로 점을 찍어 나뭇
잎을 만듭니다.

⑧ 밝은 주황색(204번)으로 점을 찍어
나뭇잎을 더 만듭니다.

⑨ 밝은 주황색(204번)으로 바닥에 군데군데 가로 방향으로 칠합니다.

⑩ 나뭇잎이 너무 없어 보이는 부분은 밝은 노란색(201번)으로 채웁니다. 바닥에도 밝은 노란색으로 점을 찍어주면 낙엽처럼 표현됩니다.

⑪ 검은색(248번)으로 나뭇가지 아랫면이나 옆면에 군데군데 선을 그리면 나무가 정리되고 입체감도 생깁니다. 검은색으로 스치듯 선을 그려 더 얇은 잔가지도 만듭니다.

⑫ 흰색(244번)으로 바닥 가운데에 가로선을 그려 빛을 표현합니다. 나뭇잎 사이에 칠하면 나뭇잎 틈새로 빛이 들어오는 것처럼 표현됩니다.

눈 오는 풍경

Use Color

217
222
223
244
245
248

하얀 눈이 오는 풍경을 그려보겠습니다. 깨끗한 눈을 표현하려면 보라색이
나 푸른색으로 어두움을 표현하는 것이 좋습니다. 갈색이나 검은색으로 어
둠을 표현할 경우 양 조절을 조금만 못해도 눈이 지저분하게 보이므로 주의
해야 합니다. 비나 눈이 오는 풍경을 그릴 때는 바탕색이 약간 진해야 표현하
기 쉽습니다.

① 가장 아래쪽에 흰색(244번)을, 그 위에 연회색(245번), 청록색(223번), 하늘색(222번)을 순서대로 칠합니다.

② 키친타월을 이용해 가로 방향으로 문지릅니다.

③ 흰색(244번)으로 나무를 그립니다. 힘을 주어 칠해야 선명하게 나옵니다.

④ 푸른빛 연보라색(217번)으로 바닥의 나무 그림자를 가로 방향으로 칠합니다.

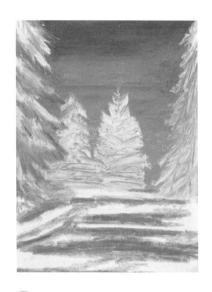

⑤ 푸른빛 연보라색(217번)으로 가장 큰 나무에 쌓인 눈의 어두움을 표현합니다. 나뭇잎 방향으로 선을 그리듯 아래쪽만 칠합니다.

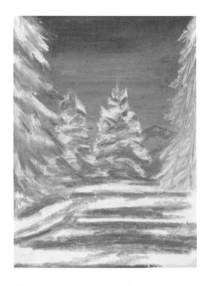

⑥ 똑같은 방법으로 뒤에 있는 나무들도 푸른빛 연보라색(217번)으로 칠합니다. 멀리 보이는 산도 그립니다.

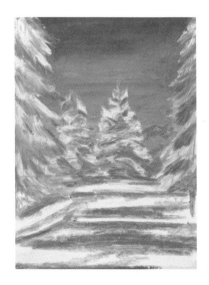

⑦ 푸른빛 연보라색(217번)으로 오른쪽 나무도 칠합니다.

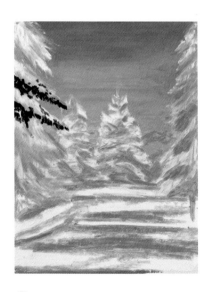

⑧ 검은색(248번)으로 점을 찍듯이 나무를 그립니다.

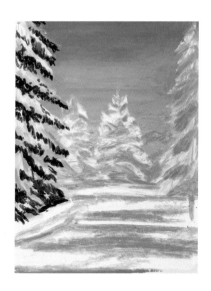

⑨ 차분하게 왼쪽 나무부터 완성합
니다.

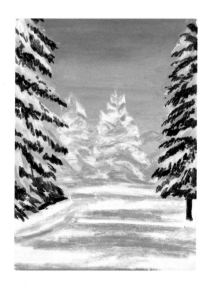

⑩ 오른쪽 나무도 완성합니다. 앞쪽
나무들은 검은색이 짙어야 눈앞에
있는 것처럼 선명해 보이기 때문에
같은 곳을 두 번씩 지나간다고 생
각하며 선을 그립니다.

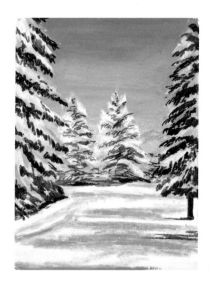

⑪ 뒤에 있는 나무들에서는 손에 힘을
풀고 스치듯이 선을 그립니다. 선
이 연해서 멀리 있는 것처럼 표현
됩니다.

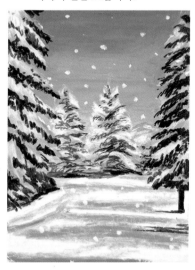

⑫ 흰색(244번)으로 점을 찍어 눈이
오는 풍경을 완성합니다. 눈의 간
격과 크기가 불규칙적이어야 자연
스럽습니다.

다음 단계를 위한 그림 노하우

이 책과 함께 꾸준히 연습해서 그림 그리기에 약간의 자신감이 생겼나요?

어느 순간 드로잉에 욕심이 나면 궁금해질 내용을 담았습니다.

사람 얼굴과 풍경 스케치 실력이 올라가면

진짜 소중한 것을 직접 그려낼 수 있게 되니 꼭 도전해 보세요.

사람 얼굴을 그리는 건 참 어렵습니다. 하지만 계속 연습하면 점점 나아지는 게 보이기 때문에 성취감을 느낄 수 있습니다. 여기서 소개하는 방법으로 그리면 어렵게 느껴질 수도 있겠지만, 여러 번 연습해 나가는 과정에서 익숙해질 것입니다. 굳이 확인 작업을 여러 번 해야 하나 싶겠지만 사람 얼굴은 조금만 다르게 그려도 완전히 달라지기 때문에 까다롭게 확인해야 정확한 형태를 잡을 수 있습니다. 물론 익숙해지면 굳이 선을 긋지 않고 보는 것만으로도 확인이 가능합니다.

처음엔 A4 절반 정도 크기로 연습하다가 형태가 괜찮아지면 큰 종이에 그려 봐야 실력이 훨씬 늘어납니다. 그림을 4등분해서 그릴 때는 보고 그릴 이미지를 종이와 같은 크기로 만드는 것이 좋습니다. 4등분이 어렵다면 16등분으로 그리는 것도 좋습니다. 처음 그린 얼굴이 닮지 않게 나왔다고 실망하지 마세요. 처음엔 원래 그렇습니다! 10장, 20장, 계속 연습하다 보면 점점 나아지는 자신을 발견할 수 있습니다.

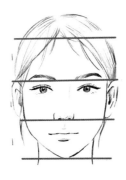

① 얼굴을 그릴 땐 1:1:1 비례선부터 그립니다. 선을 기준으로 짧은 코, 긴 턱 등의 개성을 담습니다.

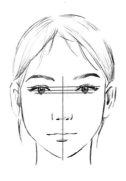

② 두 눈이 짝짝이가 되지 않게 하려면 가운데에 선을 긋고 양쪽 간격을 체크합니다.

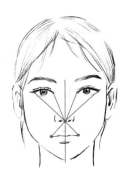

③ 코 가운데에 점을 찍고 눈꼬리와 눈구석, 입꼬리의 위치를 확인하면 형태가 훨씬 정확해집니다.

④ 사람마다 눈썹의 길이가 다르므로 눈꼬리와 눈구석을 기준으로 눈썹의 위치를 확인합니다.

⑤ 흰자의 모양을 확인합니다.

⑥ 코의 길이를 확인하기 위해 눈 아래와 코끝에 선을 긋습니다.

⑦ 얼굴형을 확인하면 양쪽 턱의 모양도 잡히고 턱의 모양도 알아보기 쉽습니다.

⑧ 귀에 점을 찍고 눈, 코, 입의 높이선을 확인합니다.

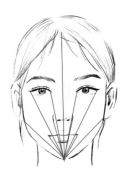

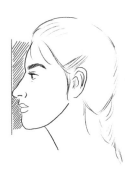

⑨ 턱 가운데에 점을 찍고 눈, 코, 입, 귀의 위치를
확인합니다.

⑩ 옆모습을 그릴 때는 코 앞쪽에 세로선을 긋고
여백을 확인합니다.

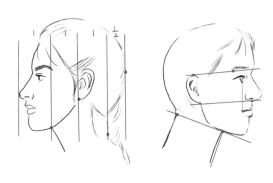

⑪ 다음과 같이 형태를 쪼개서 확인하면 옆모습을
훨씬 안정적으로 그릴 수 있습니다.

실전으로 들어가 보겠습니다.

① 종이를 4등분하고 보고 그릴 이
미지도 4등분합니다. 코와 미간,
인중, 턱을 지나는 세로선을 긋
습니다. 4등분한 종이의 가운데
점을 기준으로 선의 위치를 확
인합니다.

② 전체적으로 큰 형태를 직선으로
대충 잡습니다.

③ 눈, 코, 입의 위치는 긴 선으로
그어놓아야 잡기 쉽습니다. 4등
분한 가운데 점을 기준으로 눈,
코, 입의 위치를 확인합니다.

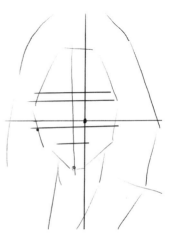

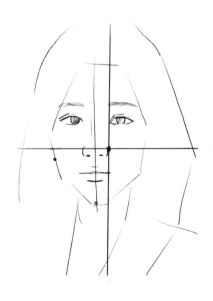

④ 코의 가운데 점으로 눈의 너비를 확인하고, 턱의 가운데 점으로 입술 너비를 확인합니다.

⑤ 위치가 정해졌으니 눈, 코, 입을 그립니다.

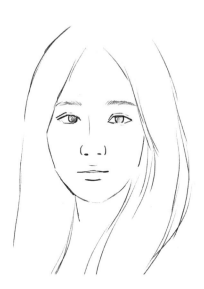

⑥ 직선으로 그렸던 얼굴형, 머리카락 등을 지우개 옆면으로 털어내고 곡선으로 바꿉니다.

⑦ 앞머리나 속눈썹, 눈썹 같은 세부적인 스케치를 추가합니다.

풍경 쉽게
그리는법

풍경은 생각보다 쉽게 그릴 수 있습니다. 보고 그릴 이미지를 4등분한 뒤 긴 선부터 찾은 다음 한눈에 바로 들어오는 도형들을 그리고, 나머지 짧은 선과 도형들을 그립니다. 마지막에 곡선과 꾸며줄 것들을 추가하면 됩니다. 처음에는 정면 위주로 그려보고 실력이 늘어나면 다양한 각도의 풍경들을 연습해보세요.

① 종이와 그리고자 하는 이미지 모두 4등분을 합니다.

② 한눈에 보이는 긴 선들부터 긋습니다. 4등분한 가운데 점을 기준으로 내가 긋는 긴 선의 위치를 확인하면서 긋습니다.

③ 좀 더 짧은 선이지만 쉽게 그릴 수 있는 직선들부터 그립니다. 쉽게 그릴 수 있는 네모 형태들을 먼저 그립니다.

④ 창문을 하나씩 그리면 위치와 간격이 엉뚱해질 수 있으므로 같은 층의 창문들은 긴 선을 이어서 그립니다. 그다음에 필요 없는 선은 지웁니다.

⑤ 창문을 좀 더 자세하게 그립니다. 같은 층에 있는 열린 창문도 그립니다.

⑥ 창틀을 그립니다.

⑦ 커튼이나 건물 장식 등을 추가합니다.

⑧ 건물의 세부적인 모습을 그립니다. 큰 형태는 이미 다 나왔기 때문에 세부적인 것은 사진과 똑같지 않은 곳에 추가해도 형태가 이상해지지 않습니다. 마음을 편하게 가지세요.

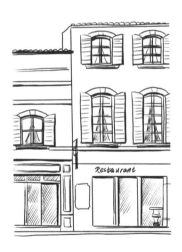

⑨ 형태 자체가 어두운 것, 그림자가 지는 부분, 빛을 못 받는 옆면이나 아랫면을 좀 더 진하게 스케치하면 채색할 때 알아보기 쉽습니다. 여러 형태가 맞붙는 부분도 헷갈리기 쉬우니 진하게 표시해 놓으면 좋습니다.

**더 많은 색을
표현하는 법**

48색을 사용한다고 해서 딱 48가지 색상만 표현할 수 있는 것이 아닙니다. 여러 색을 겹쳐 섞으면 무궁무진한 색들을 표현할 수 있습니다. 오묘한 색을 만들고 싶다면 여러 색들을 조합해서 섞어보세요. 3가지 이상의 색상을 섞어도 좋습니다. 다양한 색상을 만드는 경험을 통해 어떤 색과 어떤 색을 섞으면 이런 색이 나오더라 같은 데이터를 쌓는 게 중요합니다.

다음은 여러 가지 색상을 섞는 팁입니다.

- 만들려는 색과 가장 비슷한 색을 꺼내세요.
- 어두운 색상을 만들 경우 같은 색조에서 어두운 색을 섞거나(연두색이라면 녹색이나 남색) 고동색이나 검은색을 섞으세요. 분위기 있게 어둡게 만들고 싶으면 고동색(235번)을 섞으면 좋아요.
- 밝은 색상을 만들 경우 같은 색조에서 밝은 색(파란색이라면 하늘색)이나 흰색을 섞으세요.
- 애매하고 오묘한 색감을 만들고 싶다면 흰색이 많이 섞인 연한 파스텔 색감들을 섞으세요. 예를 들면 203, 215, 217, 225, 239, 240, 243, 245번 같은 색을 겹쳐서 섞으면 됩니다.
- 색을 만든 후 더 밝게 만들고 싶다면 흰색(244번)을 섞으세요.

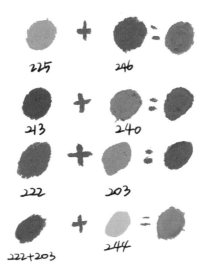

225 + 246

243 + 240

222 + 203

222+203 + 244

보이는 색 그대로 칠하려고 하지 말고 여러 번 겹쳐서 색을 만든다고 생각하고 접근하면 선택할 수 있는 색상의 폭이 훨씬 넓어집니다.

조금만 더 들어가면 좋겠다 싶은 색들은 점으로 찍고 문지르면 됩니다.

색상을 여러 겹 겹치면 다양한 색이 스며들어 오묘한 색감이 완성됩니다. 특별한 색감을 표현하고 싶다면 3가지 이상의 색을 섞어 보세요.

특별한 날 활용할 수 있는
스케치 도안과 컬러링 샘플

기념일에 맞춰 카드나 그림을 만들 수 있도록

주제별 다양한 소품 스케치와 컬러 예시를 담았습니다.

적절한 소품을 골라 사랑스러운 작품을 완성해 보세요.

감사합니다
사랑합니다

나만의 느낌을 담아 채색할 수 있는
스케치 도안과 컬러링 샘플

한 장의 그림으로 완성하면 멋진 스케치와 컬러 예시를 담았습니다.

자신만의 느낌으로 채색하여 멋진 작품을 완성해 보세요.

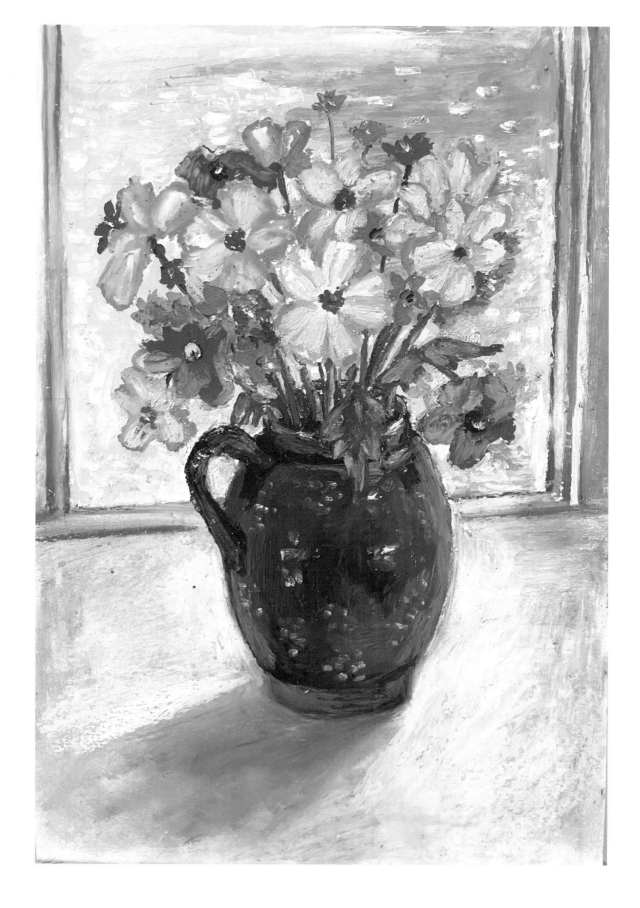

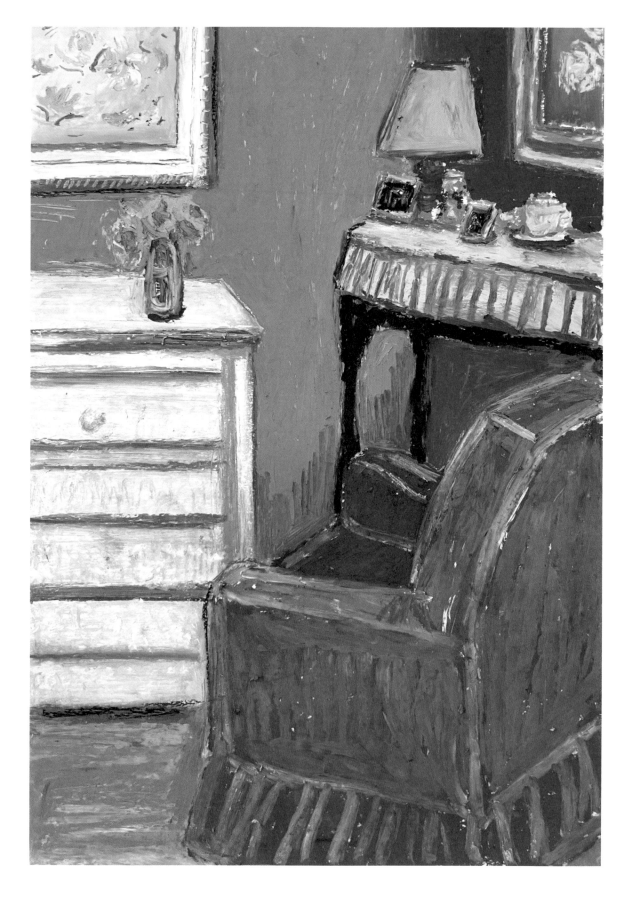

Epilogue

아마도 누군가는 책의 그림을 따라 그리면서도 '난 왜 저렇게 안 될까?
보기엔 쉬워 보이는데!' '나는 소질이 없나 보다.'라고 생각하며 포기할지도 모릅니다.
책에 있는 그림들이 따라 그리기에 지루해 보이고 단순하게 느껴질 수도 있지만
천천히 시간을 갖고 관찰하며 따라 그리길 권합니다.
개인적으로 애정을 느끼는 대상이 아니라도 다양한 형태들을 차근히 바라보고
직접 그려보는 과정에서 깨닫는 것들이 정말 많고 그로 인해 실력도
크게 늘게 됩니다.

이 책에서는 그리는 과정에 크게 변화를 주지 않고 비슷한 방법으로 그리되
다양한 형태를 연습할 수 있도록 많은 예제를 담으려고 노력했습니다.
비슷한 방법으로 다양한 형태를 그리는 것만큼 그림 실력이 빨리 느는 방법이
없기 때문입니다. 한두 번 그려보고 나서 망쳤다고 좌절하지 마세요.
당연한 일입니다. 한장 한장 차근히 그리다 보면 어느새 실력이 늘어있는
자신을 발견할 수 있을 것입니다. 그림을 망쳤다고 버리지 말고 꼭 모아두길 추천합니다.
처음부터 잘 그린 그림을 기대하기보단 점차 성장하는 자신을 사랑해 주세요.
그러다 보면 그림 그리는 시간이 좋아지고 그림이 정말 애정 어린 취미가 될 수 있습니다.

스케치가 어렵다면 채색까지 가지 않고 스케치만 계속 연습하는 것도 좋은 방법입니다.

그런 경험을 통해 처음에 뚝뚝 끊기던 선이 유려하게 이어지는 경험을 해보시길,

처음엔 어색하던 형태가 자연스러운 모습으로 바뀌는 경험을 해보시길,

강약이 없던 선에서 강약이 생기는 경험을 해보시길,

한 가지 색만 칠하던 내가 다양한 색을 고르게 되는 경험을 해보시길,

그림에서 밝음과 어둠을 찾으려 노력하는 자신을 발견하길 바라며 책을 마무리합니다.

오늘부터 그림 그리기를 시작합니다

2023년 5월 10일 초판 1쇄 발행
2023년 7월 19일 초판 2쇄 발행

지은이 | 정민경
펴낸이 | 이종춘
펴낸곳 | (주)첨단

주소 | 서울시 마포구 양화로 127 (서교동) 첨단빌딩 3층
전화 | 02-338-9151
팩스 | 02-338-9155
인터넷 홈페이지 | www.goldenowl.co.kr
출판등록 | 2000년 2월 15일 제2000-000035호

본부장 | 홍종훈
편집 | 조연곤
교정 | 강현주, 윤혜인
본문 디자인 | 조수빈
표지 디자인 | 디자인 [★]규
전략마케팅 | 구본철, 차정욱, 오영일, 나진호, 강호묵
제작 | 김유석
경영지원 | 이금선, 최미숙

ISBN 978-89-6030-616-5 13650

· BM 황금부엉이는 (주)첨단의 단행본 출판 브랜드입니다.

황금부엉이에서 출간하고 싶은 원고가 있으신가요? 생각해보신 책의 제목(가제),
내용에 대한 소개, 간단한 자기소개, 연락처를 book@goldenowl.co.kr 메일로 보
내주세요. 집필하신 원고가 있다면 원고의 일부 또는 전체를 함께 보내주시면 더
욱 좋습니다. 책의 집필이 아닌 기획안을 제안해주셔도 좋습니다. 보내주신 분이
저 자신이라는 마음으로 정성을 다해 검토하겠습니다.

드로잉 페이지로 활용하세요.